하늘 담은
오일파스텔 풍경화

하늘 담은 오일 파스텔 풍경화

초판 발행 2020년 11월 16일
초판 4쇄 발행 2025년 6월 30일
지은이 NIA 송지현
펴낸이 방세근
디자인 김효진
펴낸곳 도서출판 심통
주소 경기도 의정부시 전좌로 204, 203호
전화 070.7397.0492
팩스 031.624.4830
전자우편 basaebasae@naver.com
인쇄/제본 미래 피앤피
가격 16,000원
ISBN 978-89-964689-7-4 13650

하늘 담은
오일파스텔 풍경화

NIA 송지현 지음

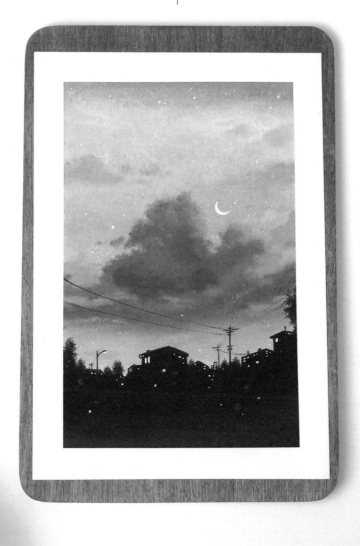

심통

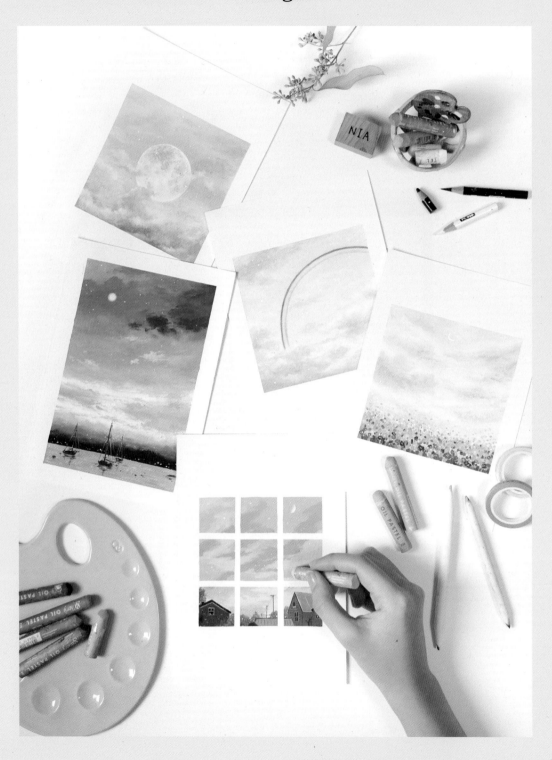

◇◇◇◇◇◇◇◇◇◇◇◇◇◇◇◇◇◇◇◇◇◇◇◇◇◇◇◇◇◇◇◇◇◇

『다시 만나는 크레파스』이후 두 번째 오일 파스텔 작업으로 여러분들과 만나게 되어 정말 기쁩니다. 저는 여전히 제가 좋아하는 것들을 그리며 지내고 있어요. 그중에서도 그림을 그리면서 가장 마음을 편안하게 해준 소재는 하늘이었어요. 도시에 살고 있기에 바다나 숲 같은 광활한 자연 풍경을 자주 접할 수 없지만, 고개만 들어도 눈에 가득 들어오는 하늘은 단연 제가 가장 좋아하는 자연의 모습입니다.

하루에도 몇 번씩 다른 모습으로 바뀌는 하늘은 오후에는 어떤 색의 노을로 물들까, 내일은 또 어떤 모양의 구름들로 채워질까 기대하게 만들죠.
어느 누구에게나 특별한 기억으로 자리 잡은 하늘의 모습이 있을 거예요. 처음으로 무지개를 보았던 순간, 여행 떠났던 바다 위로 펼쳐졌던 아름다운 노을, 새해 첫날 떠오르는 해를 보며 소원을 빌었던 하늘, 소중한 사람과 올려다보았던 별빛 가득한 밤하늘을 직접 손으로 그려보세요. 꼭 이렇게 거창하지 않아도, 오늘 하루 바쁘게 지나간 일상 속에 잠시나마 작은 휴식이 되어준 하늘도 나만이 직접 그릴 수 있는 멋진 소재가 되기에 충분해요.

오일 파스텔은 종이만 있다면 누구나 쉽게 그림을 그릴 수 있도록 부드럽게 블렌딩된다는 점 때문에 하늘을 그리기에 정말 좋은 미술 재료예요.
책에 나온 그림과 똑같지 않아도 괜찮아요! 여러분만의 하늘이 만들어지는 과정을 마음 가는 대로 편하게 즐기면서 그려보시길 바랄게요.

하늘을 바라보며 마음이 편안해졌던 시간을 떠올리며 종이 안에 좋아하는 색들을 가득 담아 보세요. 부드럽게 발리는 오일 파스텔의 질감이 바쁜 일상에 지쳐 있던 마음을 다독여 줄 거예요.
자, 그럼 저와 함께 하늘 담은 오일 파스텔 풍경화를 시작해 볼까요?

NIA

◇◇◇◇◇◇◇◇◇◇◇◇◇◇ Contents ◇◇◇◇◇◇◇◇◇◇◇◇◇◇

Prologue
004

PART03
새롭게 그려보는 오늘의 하늘

01
바다에서 바라본 일출 하늘

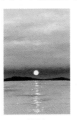

034

02
가로등이 빛나는 저녁 하늘

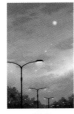

039

03
뭉게구름이 떠 있는 맑은 하늘

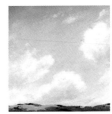

044

04
비행기 실루엣이 있는 오후의 하늘

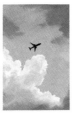

049

05
다리 실루엣이 보이는 밤하늘

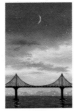

054

06
들판 위 뭉게구름이 있는 하늘

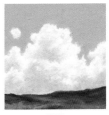

059

07
무지개가 뜬 하늘

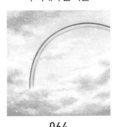

064

08
별똥별이 떨어지는 밤하늘

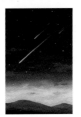

069

PART04
간직하고 싶은 어제의 하늘

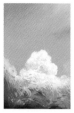

PART05
만나고 싶은 내일의 하늘

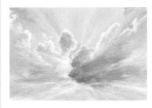

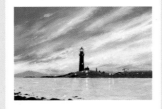

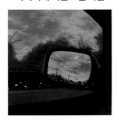
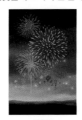

◇ ◇ ◇ ◇ ◇ ◇

PART
01

오일 파스텔 풍경화 재료 준비하기

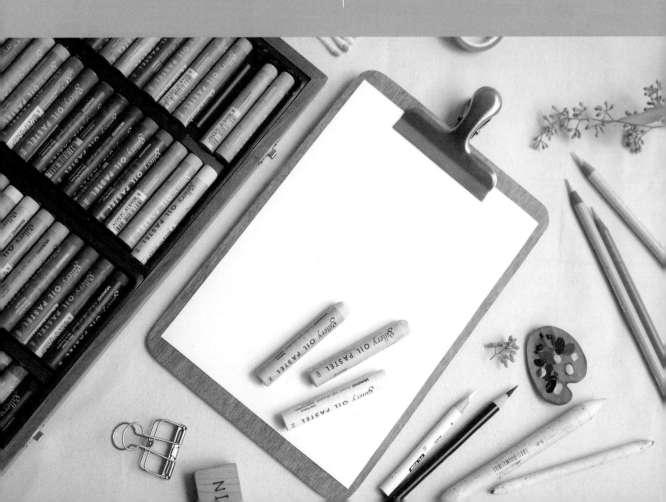

오일 파스텔 준비물 알아보기

오일 파스텔은 종이만 있으면 바로 그림을 그릴 수 있는 간편한 미술 재료입니다.
풍경화 그림을 그릴 때 함께 사용하면 좋은 도구들을 소개할게요.

오일 파스텔

오일 파스텔은 우리가 어렸을 적 많이 사용했던 크레파스와 동일한 미술
재료입니다. 크레용과 파스텔의 특성을 절충한 것으로 제조사에 따라 강
도, 색상, 발림성 등의 차이가 있습니다. 크레용은 단단하며 손에 묻지 않
지만 덧칠이 어렵고, 파스텔은 혼색이 쉽지만 가루 날림이 있습니다. 중
간 성질로 만들어진 오일 파스텔은 부드럽고 진하게 발색되며 혼색 및
덧칠이 잘되어 블렌딩이나 그러데이션 기법을 사용해 다양한 그림을 그
릴 수 있습니다.

이 책에서는 '문교 소프트 오일 파스텔 72색'을 사용하였습니다. 부드러
운 질감과 다양한 색상 구성이 좋은 전문가용 오일 파스텔입니다. 전문
가용이지만 고가의 오일 파스텔(시넬리에, 카렌다쉬)에 비해 가격대가
저렴하여 입문자들이 쓰기에도 좋습니다.

종이

이 책에서는 A5 사이즈의 220g 켄트지를 사용하였습니다. g은 평량을
나타내는 단위로 종이의 면적이 가로세로 1m일 때의 무게를 나타내는
것인데 복사용지는 평균 80g이며 g이 높아질수록 종이가 두꺼워집니다.
블렌딩 기법을 사용하려면 종이의 결이 부드럽고 두께감 있는 종이를 선
택하는 것이 좋습니다. 종이 결이 거친 수채화 용지에 오일 파스텔로 그
림을 그리면 움푹 파인 부분에 잘 묻지 않습니다. 거친 느낌을 의도해서
그릴 때는 상관이 없지만 섬세한 그림을 그리고 싶다면 결이 부드러운
종이를 사용하세요.

초보자분들이 풍경화 그리기 좋은 종이 크기는 A5(148 x 210mm) 사이 즈입니다. 종이가 커질수록 작업하는 면적이 늘어나 작업시간과 난이도 가 올라가고, 너무 작은 사이즈는 오일 파스텔 끝이 뭉툭해 묘사하기 힘 드니 손바닥 만한 A5 사이즈에서 시작해 보세요.

색연필

오일 파스텔로 표현하기 힘든 섬세한 부분들은 색연필을 사용합니다. 유 성 색연필을 사용하면 오일 파스텔과 이질감 없이 그릴 수 있습니다. 책 에서 사용하는 색연필은 프리즈마 제품입니다. 화이트 색연필은 스크래 치 기법으로도 많이 사용되며 하늘에 빛나는 별, 눈이나 비를 표현하기 좋습니다. 블랙 색연필은 풍경에서 다양한 실루엣들을 그려서 그림의 완 성도를 올릴 수 있으며 오일 파스텔로 그리기 힘든 작은 창문이나 얇은 선들을 표현하기 좋으니 이 두 가지 색은 기본으로 준비해 주세요.

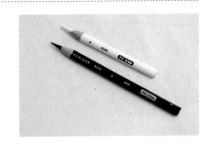

찰필

종이를 압축해서 만든 도구로 연필, 파스텔, 콘테 등 건식 드로잉을 할 때 사용합니다. 부드럽게 문질러 색을 고르게 펴주거나 찰필의 앞부분으로 세밀한 묘사를 할 수 있습니다. 사이즈는 지름 5mm부터 15mm까지 다 양하며 브랜드마다 강도가 다르니 취향에 맞는 제품으로 선택하세요. 딱 딱한 찰필은 세밀한 묘사에 좋고 부드러운 찰필은 블렌딩에 효과적입니 다. 그림을 그리고 찰필에 묻어 있는 오일 파스텔은 사포에 갈아주거나 칼로 연필을 깎듯이 깎아주면 됩니다.
같은 계열을 사용할 때는 휴지로 닦아 빠르게 사용할 수도 있습니다.

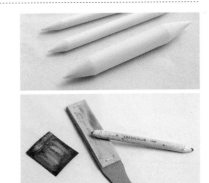

면봉

찰필과 같은 역할을 하는 블렌딩 도구로 사용할 수 있습니다. 찰필은 끝 이 뾰족해서 섬세한 묘사를 할 수 있다면 면봉은 끝이 둥글기 때문에 섬 세한 묘사보다는 좁은 부분을 부드럽게 블렌딩하는 데 알맞습니다. 특히 뭉게구름을 표현할 때는 찰필보다 효과적으로 사용할 수 있으니 하늘 풍 경화를 그릴 때 준비해 두면 좋습니다.

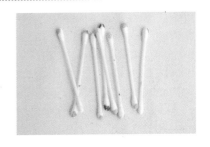

키친타월

넓은 배경을 블렌딩할 때 주로 사용합니다. 휴지는 얇아서 결이 잘 찢어지기 때문에 상대적으로 튼튼한 키친타월을 추천합니다. 여러 색을 혼합해서 쓰다 보면 오일 파스텔 끝에 다른 색이 묻고, 닦지 않고 사용했을 때에는 원하는 색이 나오지 않아 그림이 탁해질 수 있어요. 끝을 닦아내는 용도로는 일반 휴지를 사용해도 좋습니다.

마스킹 테이프

종이에 마스킹 테이프를 붙인 다음 풍경화를 그리면 떼어냈을 때 깔끔한 외곽선을 만들 수 있습니다. 그림의 외곽선을 자연스럽게 표현하고 싶다면 마스킹 테이프를 붙이지 않고 그려도 좋습니다. 접착력이 강한 마스킹 테이프는 제거할 때 종이가 찢어질 수 있으니 손이나 책상에 미리 붙여 접착력을 약하게 만든 다음에 사용하세요.
다양한 두께가 있기 때문에 얇은 마스킹 테이프는 창문 프레임으로 활용할 수 있고 넓은 마스킹 테이프는 원형으로 잘라서 달이나 해를 그릴 때 사용할 수 있습니다. 알록달록 다양한 패턴의 마스킹 테이프를 붙이는 재미는 그림을 그릴 때의 작은 즐거움을 줍니다.

화이트펜 & 마카

풍경화에서 마지막 단계에서 빛을 표현할 때 주로 쓰는 도구로 오일 파스텔 위에 잘 올라가는 젤리롤 화이트펜과 포스카 화이트 마카를 주로 사용합니다. 아크릴 화이트 물감과 세필 붓이 있다면 같은 효과를 낼 수 있고 수정액이나 다른 브랜드의 화이트펜으로 대체할 수 있으니 집에 있는 재료들을 활용해 보기 바랍니다.

픽사티브

정착액이라고도 불리는 픽사티브는 필수는 아니지만 오일 파스텔 그림을 번지지 않고 오랫동안 선명하게 보관할 수 있도록 도와주는 미술 재료이니 참고하세요. 꼭 환기가 잘 이루어지는 공간에서 사용하세요. 야외에서 사용하는 걸 추천합니다. 스프레이처럼 분사가 되기 때문에 그림 너무 가까이에서 뿌리지 말고 충분히 흔든 후 30~40센치미터 떨어진 거리에서 종이 위에 골고루 뿌려 주세요. 두껍게 한번 뿌리는 것보다 얇게 여러 번 뿌리는 게 좋습니다. 연필, 파스텔 등에 쓰이는 일반적인 픽사티브를 사용해도 되고 시넬리에에서 나온 오일 파스텔 전용 픽사티브를 사용해도 됩니다.

색상표

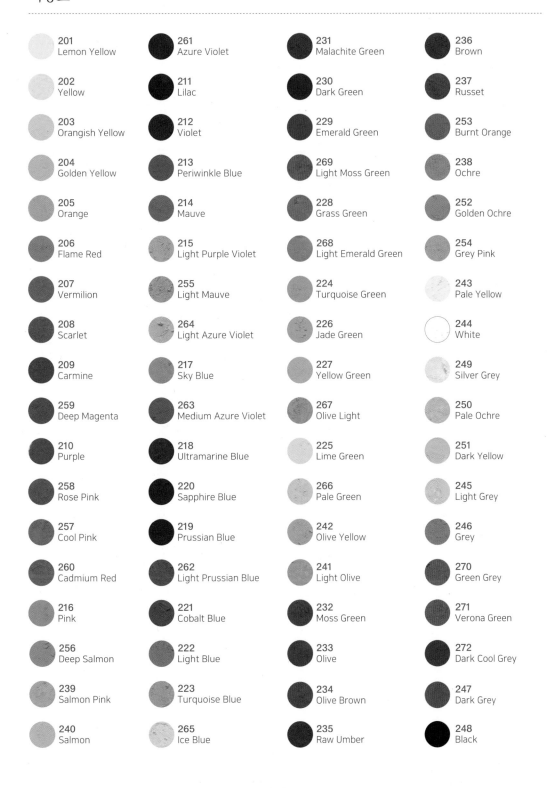

201 Lemon Yellow	261 Azure Violet	231 Malachite Green	236 Brown
202 Yellow	211 Lilac	230 Dark Green	237 Russet
203 Orangish Yellow	212 Violet	229 Emerald Green	253 Burnt Orange
204 Golden Yellow	213 Periwinkle Blue	269 Light Moss Green	238 Ochre
205 Orange	214 Mauve	228 Grass Green	252 Golden Ochre
206 Flame Red	215 Light Purple Violet	268 Light Emerald Green	254 Grey Pink
207 Vermilion	255 Light Mauve	224 Turquoise Green	243 Pale Yellow
208 Scarlet	264 Light Azure Violet	226 Jade Green	244 White
209 Carmine	217 Sky Blue	227 Yellow Green	249 Silver Grey
259 Deep Magenta	263 Medium Azure Violet	267 Olive Light	250 Pale Ochre
210 Purple	218 Ultramarine Blue	225 Lime Green	251 Dark Yellow
258 Rose Pink	220 Sapphire Blue	266 Pale Green	245 Light Grey
257 Cool Pink	219 Prussian Blue	242 Olive Yellow	246 Grey
260 Cadmium Red	262 Light Prussian Blue	241 Light Olive	270 Green Grey
216 Pink	221 Cobalt Blue	232 Moss Green	271 Verona Green
256 Deep Salmon	222 Light Blue	233 Olive	272 Dark Cool Grey
239 Salmon Pink	223 Turquoise Blue	234 Olive Brown	247 Dark Grey
240 Salmon	265 Ice Blue	235 Raw Umber	248 Black

15

◇ ◇ ◇ ◇ ◇ ◇

PART
02

오일파스텔
입문하기

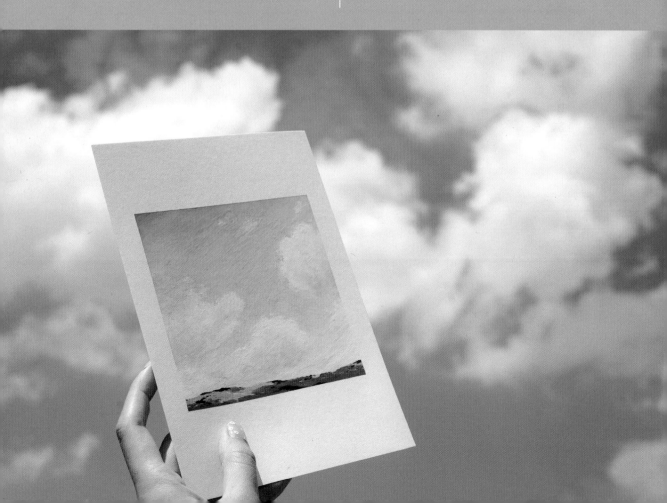

오일 파스텔의 다양한 기법 익히기

1. 면 칠하기

풍경화에서 배경을 채색할 때 가장 많이 쓰게 될 기법입니다. 면 칠하기는 힘의 강약에 따라 다른 느낌을 낼 수 있어요. 좋아하는 색을 하나 골라 강약 조절 연습을 해보세요.

하늘 배경은 단색으로 칠해도 좋고, 여러 가지 색으로 면을 칠해 블렌딩이나 그러데이션을 해도 좋습니다.

2. 선 긋기

오일 파스텔로 힘 조절을 하면서 다양한 선 긋기를 연습해 보세요. 끝이 뭉툭해서 섬세한 선을 그리기는 힘들지만 칼을 이용해서 끝을 잘라낸 다음 사용하면 얇은 선도 충분히 그릴 수 있어요. 자연스러운 터치가 오일 파스텔의 매력이니 일정한 굵기로 나오지 않아도 괜찮습니다. 풍경화에서 잔잔한 물결이나 식물의 줄기, 무지개를 표현할 때 선 긋기를 응용할 수 있습니다.

3. 점찍기

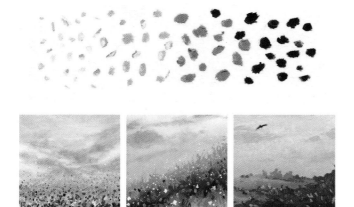

점을 찍어서 그림을 완성하는 점묘화라는 장르가 있듯이 작은 점도 그림에서 훌륭한 표현법이 될 수 있습니다. 오일 파스텔은 힘을 주는 정도에 따라 작은 점부터 큰 점까지 다양하게 표현할 수 있습니다. 풍경화에서는 꽃밭이나 들풀 등을 그릴 때 많이 사용합니다.

4. 스크래치

오일 파스텔을 꼼꼼하게 칠한 다음에 긁어서 표현하는 것을 스크래치 기법이라고 합니다.
책에서는 화이트 유성 색연필로 해와 달, 별을 그릴 때 활용합니다.

5. 블렌딩

블렌딩은 두 가지 이상의 색을 섞어서 그리는 기법입니다. 경계를 부드럽게 만들고 싶다면 손이나 찰필, 키친타월 같은 도구를 사용합니다. 하늘이 여러 색으로 물들어가는 모습을 표현할 때 가장 많이 쓰입니다. 색이 섞이는 모양이나 방향은 자유롭게 만들 수 있습니다,

오일 파스텔 양이 부족할 때

오일 파스텔 양이 충분할 때

1 섞일 수 있는 충분한 양의 오일 파스텔이 있어야 합니다. 힘을 약하게 주고 면을 칠해 종이의 결이 보이게 되면 블렌딩해도 자국이 남게 됩니다. 부드럽게 블렌딩하고 싶다면 밀도 있게 오일 파스텔을 칠한 다음 색을 섞어주세요.

경계가 섞이지 않았을 때

경계가 잘 섞였을 때

2 블렌딩되는 경계가 충분히 섞여야 자연스럽게 이어져 보입니다. 경계 부분을 넓게 칠하지 않으면 색이 섞일 수 있는 부분이 줄어들기 때문에 경계만 도드라지고 섞이는 느낌이 잘 나지 않아요. 색이 만나는 경계 부분을 넓게 겹쳐서 칠하면 좋습니다.

흰색을 덧칠했을 때

3 색과 색의 경계를 자연스럽게 블렌딩할 수도 있지만 색을 덮어서 두 색을 섞는 블렌딩 기법도 자주 사용됩니다. 풍경화 배경에서는 밝은 톤의 오일 파스텔을 사용했지만 더 밝은색을 원할 때 흰색을 위에 덮어 블렌딩합니다.

20

6. 그러데이션

그러데이션은 '점층법'으로 서서히 변하는, 단계적 변화를 의미합니다. 일정한 방향성을 가지고 단계적으로 변화할 수 있도록 블렌딩을 합니다. 사선, 수직, 수평 등으로 다양하게 표현할 수 있습니다. 풍경화에서는 일출이나 일몰에서 서서히 변화하는 하늘색을 표현할 때 그러데이션을 사용합니다.

오일 파스텔 기법 응용하기

1. 그러데이션 기법으로 그리는 시간대별 하늘

◆ 새벽하늘

해가 뜨기 전 새벽하늘을 푸른빛에 따뜻한 색감이 물들어가는 은은한 모습으로 그려 보세요.

○ **244** White ● **243** Pale Yellow ● **249** Silver Grey ● **245** Light Grey

21

1 244번을 칠한 후 243번으로 연결해서 칠해 주세요.

2 249번을 연결해서 칠해 주세요.

3 245번을 칠해 푸른빛의 색 변화를 만들어 주세요.

● **264** Light Azure Violet

 Blending

4 264번으로 연결해 하늘 끝까지 칠해 주세요.

5 경계를 부드럽게 연결하면 새벽하늘이 완성됩니다.

◆ 정오 하늘

새벽하늘보다 채도가 높은 푸른빛의 정오의 하늘입니다.

○ **244** White ◐ **265** Ice Blue ● **223** Turquoise Blue ● **222** Light Blue

1 265번으로 두 단계의 면적 만큼 칠한 다음에 244번을 아랫 부분에 덧칠해 주세요.

2 233번으로 위쪽을 연결해 칠해 주세요.

3 222번을 칠해 진해지는 하늘을 표현합니다.

● **221** Cobalt Blue ℓ Blending

4 221번으로 하늘 끝까지 진하게 칠해 주세요.

5 경계를 부드럽게 연결하면 정오 하늘이 완성됩니다.

◆ 노을 하늘

하늘이 가장 다양한 색을 가지는 노을 하늘은 3가지 색 변화로 그려 볼까요?

● **203** Orangish Yellow

● **240** Salmon ● **239** Salmon Pink ● **256** Deep Salmon

1 203번으로 노을의 밝은색을 칠한 다음 240번으로 연결해 칠해 주세요.

2 239번으로 위쪽을 연결해 칠해 주세요.

3 256번을 칠해 더 진한 톤을 만들어 주세요.

 ● **215** Light Purple Violet 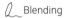 Blending

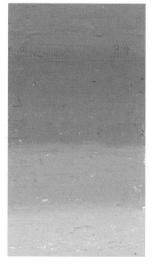

4 215번으로 색 변화를 줘서 노을을 표현합니다.

5 경계를 부드럽게 연결하면 노을 하늘이 완성됩니다.

◆ 밤하늘

어두운 밤하늘을 검은색만으로 칠할 수 있지만 초록빛, 푸른빛, 보랏빛으로 변화를 주어도 좋아요.

● **228** Grass Green

● **229** Emerald Green　　　　　● **231** Malachite Green　　　　　● **220** Sapphire Blue

1　228번으로 시작해 229번으로 연결해 칠해 주세요.

2　231번으로 위쪽을 연결해 칠해 주세요.

3　220번으로 푸른빛으로 물드는 하늘을 칠해 주세요.

● **219** Prussian Blue

 Blending

4　219번으로 어두운 밤하늘을 채워 주세요.

5　경계를 부드럽게 연결하면 밤하늘이 완성됩니다.

2. 블렌딩 기법으로 그리는 구름

◆ 새털구름

새털구름은 하늘에 높이 떠 있는 새털 같은 줄무늬 모양으로 가볍고 섬세한 느낌을 줍니다.

● 265 Ice Blue

1 265번으로 새털구름이 있는 자리를 비워두고 사선으로 주변을 칠해 주세요.

ℓ Blending

2 키친타월이나 손가락으로 문질러 부드럽게 퍼트려 주세요.

○ 244 White

3 244번으로 남겨진 구름 위를 덮은 다음 주변에도 얇은 구름결을 그려 주세요.

● 223 Turquoise Blue

4 223번으로 하늘 위쪽 새털구름 결 사이사이에 색을 칠해 주세요.

ℓ Blending

5 찰필이나 면봉을 이용해 223번을 주변 색과 부드럽게 섞일 수 있도록 블렌딩해 주세요.

◆ 양떼구름

양 떼가 줄을 지은 모습의 구름으로 솜뭉치 같은 구름들이 퍼져있는 모양입니다.

265 Ice Blue

1 265번으로 양떼구름의 외곽라인을 그려 주세요.

265 Ice Blue **223** Turquoise Blue

2 265번으로 하늘 아랫부분의 바탕색을 칠해 주고 위쪽은 223번으로 연결해 칠해 주세요.

Blending

3 찰필이나 면봉을 이용해서 하늘 배경색을 블렌딩해 주세요.

244 White

4 244번으로 양떼구름 조각 안쪽부터 외곽까지 오일 파스텔을 굴리듯이 칠해 구름 덩어리가 부드러운 질감으로 표현될 수 있도록 합니다.

249 Silver Grey

5 249번으로 구름조각 안에 명암을 잡아 입체감을 만들어 주세요.

◆ 뭉게구름

솜사탕 같은 덩어리 모양의 구름인 뭉게구름은 다른 구름들보다 형태와 명암이 뚜렷합니다.

⬤ **265** Ice Blue　　⬤ **223** Turquoise Blue

🖊 Blending

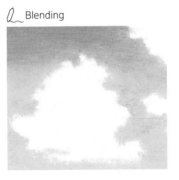

1　265번으로 뭉게구름을 그린 후 배경을 칠해 주세요. 하늘 위쪽은 223번으로 연결해서 칠해 주세요.

2　배경색을 부드럽게 블렌딩해 주세요.

⬤ **265** Ice Blue　　⬤ **223** Turquoise Blue

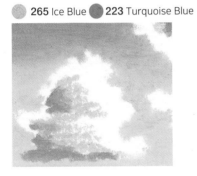

🖊 Blending

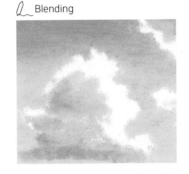

3　265번으로 뭉게구름 안쪽에 명암을 가볍게 잡아 주고 아래쪽에는 223번으로 더 진한 명암을 잡아 주세요.

4　뭉게구름 안쪽을 블렌딩해 주세요.

◯ **244** White

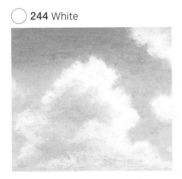

5　244번으로 뭉게구름의 밝은 면을 찾아서 두껍게 칠해 주세요.

GALLERY

평소에 그려본 하늘들을 모아봤어요. 기본 기법들을 잘 익힌 다음, 응용해서 여러분들만의 하늘을 그려보세요!

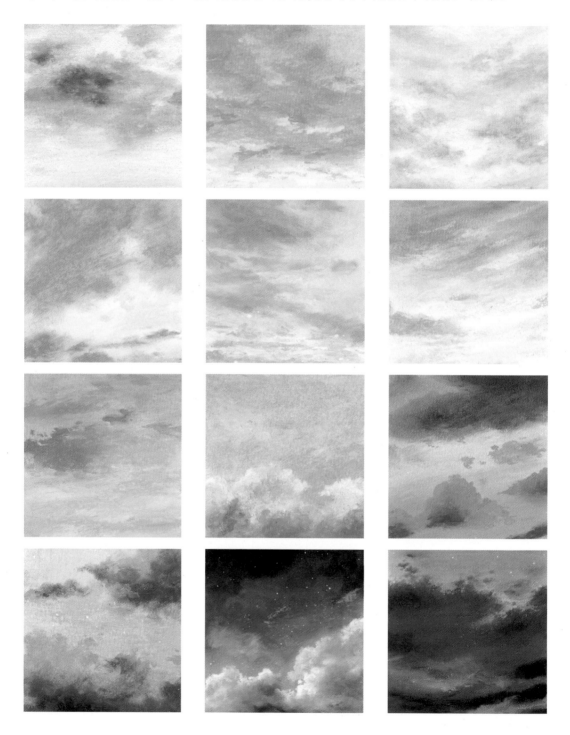

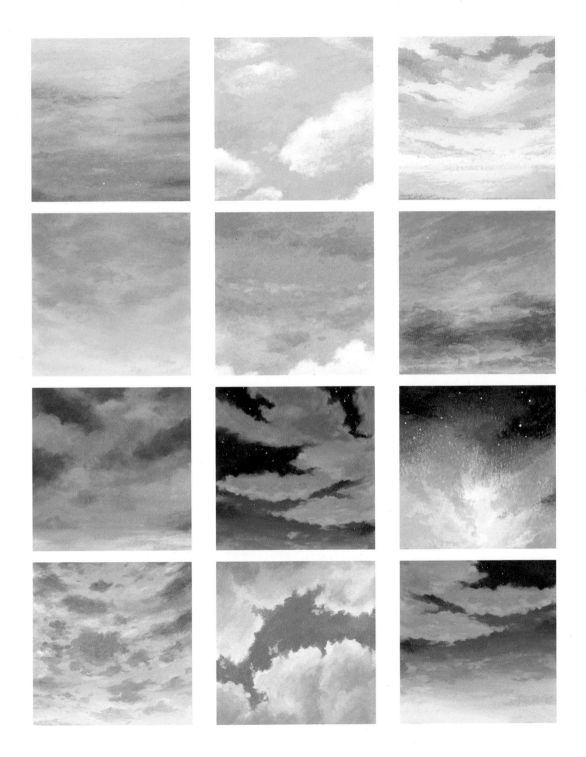

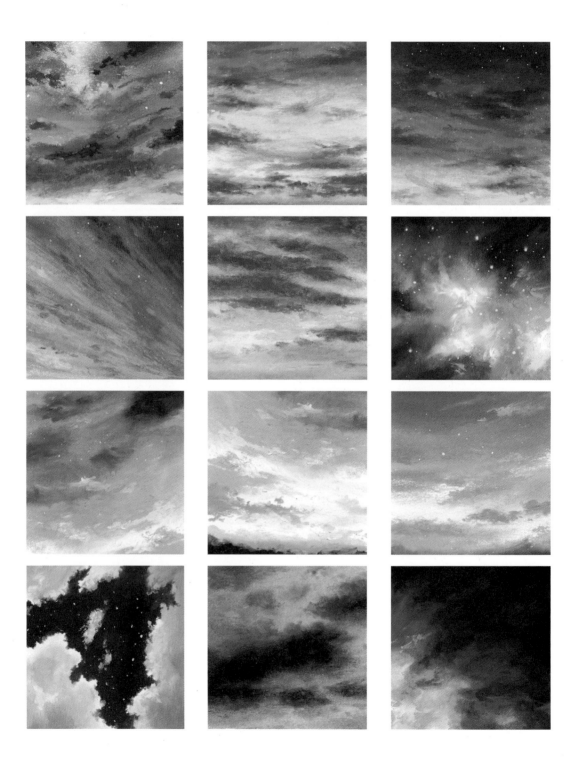

♛Q&A

초보자인데 스케치가 없어도
풍경화를 그릴 수 있을까요?

책에 수록된 예제들은 스케치 없이도 풍경화를 그릴 수 있도록 단계별로 구성
되어 있습니다.
완성작만 보면 어렵다고 느낄 수 있지만, 순서대로 그리다 보면 어느새 멋진
하늘을 만날 수 있습니다. 정해진 스케치를 따라서 그리는 것도 좋지만 마음
이 가는 데로, 손이 닿는 데로 과정을 즐기면서 자연스럽게 그려 보세요. 오일
파스텔은 색연필보다 굵은 터치를 한 번에 할 수 있고 수채화처럼 자연스럽게
섞이는 블렌딩이 가능한 장점이 있어 하늘을 그리기 좋은 재료입니다. 책에
나와 있는 예시작과 똑같지 않아도 괜찮아요. 두려워하지 말고 종이에 오일
파스텔을 조금씩 칠하는 것부터 시작해 보세요.

오일 파스텔 그림은
수정이 가능할까요?

오일 파스텔은 덧칠을 할 수 있는 재료이고 이 책에서 사용하는 문교 소프트
오일 파스텔은 은폐력이 좋은 편이라 어느 정도 수정이 가능합니다. 원하는
색이 나오지 않았을 경우에는 다른 색을 덧칠해서 블렌딩하여 수정할 수 있고
좁은 부분은 화이트 색연필로 긁어낸 다음 색을 다시 올릴 수 있습니다.

오일 파스텔 찌꺼기는
어떻게 처리하나요?

오일 파스텔로 그림을 그리다 보면 뭉쳐있는 가루들이 생기는데 손으로 털어
내다가 그림에 묻어 얼룩이 생길 수 있습니다. 깨끗한 찰필이나 면봉으로 살
짝 찍어서 제거하거나 접착력을 약하게 한 마스킹 테이프로도 가볍게 떼어낼
수 있으며 붓을 이용해 부드럽게 털어내는 방법이 있습니다.

가지고 있는 오일 파스텔이
72색보다 적어요,
혹은 다른 브랜드라면
어떻게 해야 하죠?

문교 소프트 오일 파스텔 기준으로 색상 번호를 알려드리지만 이미 가지고 있
는 다른 브랜드의 오일 파스텔을 사용하셔도 좋습니다. 비슷한 색상을 선택
해서 그림을 그려 주세요. 72색보다 적은 세트를 사용한다면 블렌딩을 해서
없는 색상을 만들어 보세요. 낱개로도 화방에서 구입할 수 있으니 필요한 색
만 추가하는 것도 하나의 방법입니다. 그리고 책의 예제들은 똑같은 색으로
그리지 않아도 좋습니다. 여러분만의 색으로 다양하게 그려보는 것도 추천합
니다.

PART
03

새롭게 그려보는
오늘의 하늘

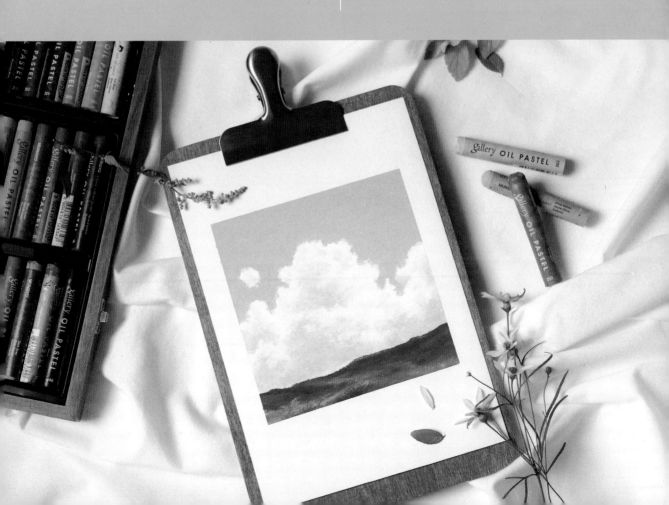

바다에서 바라본 일출 하늘

새로운 시작을 하고 싶을 때 이른 새벽 떠오르는 해를 보고 싶어요.
탁 트인 바다에서 바라보는 일출 풍경으로 오일 파스텔 그림을 시작해 볼까요?
그러데이션 기법으로 간단하지만 분위기 있는 풍경을 그릴 수 있습니다.

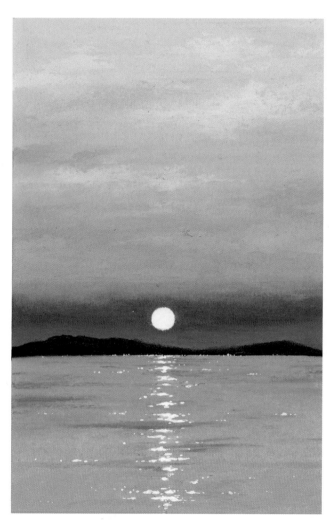

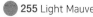 **203** Orangish Yellow　　● **240** Salmon　　● **239** Salmon Pink　　● **260** Cadmium Red　　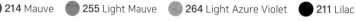 **243** Pale Yellow
● **214** Mauve　　● **255** Light Mauve　　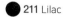 **264** Light Azure Violet　　● **211** Lilac

1 203번으로 하늘 윗부분을 칠해 주세요.

203

2 240번으로 아랫부분을 이어서 칠해 주세요.

240

TIP 오일 파스텔을 빈틈없이 칠해도 좋지만 블렌딩하면서 메꺼지기 때문에 흰부분이 남아있어도 괜찮습니다.

3 점점 아래로 색이 진해지는 느낌을 표현하기 위해 239번으로 이어서 칠해 주세요.

239

4 앞에서 칠한 색들을 블렌딩해 주세요. 키친타월을 사용해 밝은색부터 문질러 주세요.

 Blending

TIP 문지르는 방향대로 오일 파스텔이 섞이게 되니 차분한 느낌을 내기 위해 가로로 그러데이션을 합니다.

5 260번으로 중앙에 해의 자리를 남겨두고 옆 배경을 칠해 주세요.

 260

6 214번으로 해의 아랫부분을 칠해 주세요.

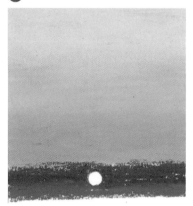 214

7 해 주변은 찰필 끝으로 다듬어 주고 배경은 찰필이나 손가락으로 문질러 블렌딩해 주세요.

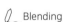 Blending

8 255번으로 수평선 아래 바다색을 칠합니다. 아래에는 힘을 빼고 연하게 칠해 주세요.

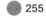 255

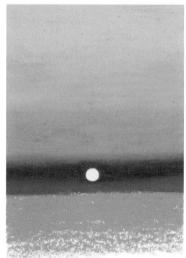

9 264번은 아래쪽부터 진하게 칠해 주세요. 255번과 만나는 부분은 힘을 빼고 가볍게 칠해 색이 잘 섞일 수 있게 합니다.

 264

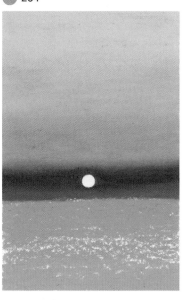

10 두 색이 만나는 경계를 위주로 블렌딩해 주세요.

 Blending

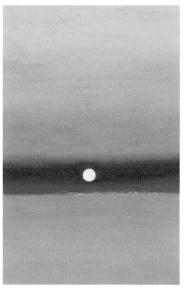

11 211번으로 수평선 위에 멀리 보이는 섬을 그려 주세요. 종이를 깔고 칠하면 아래 마감을 깔끔하게 할 수 있습니다. 윗부분은 찰필로 라인을 다듬어 주세요.

 211

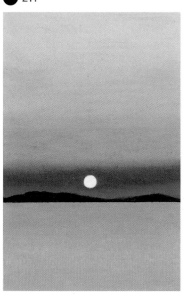

12 243번으로 밝은 하늘 부분에 구름을 그려 주세요. 크고 작은 덩어리를 자유롭게 배치해 주세요.

 243

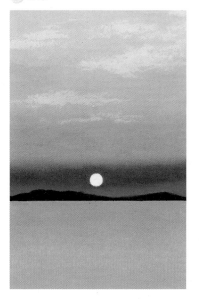

13 239번과 240번으로 구름들을 추가해 주세요. 그러 데이션 했던 가로 방향을 유지하면서 잔잔한 구름들로 그려 주세요.

● 239 ● 240

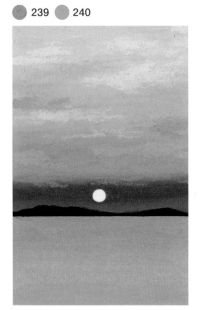

14 구름은 손가락으로 블렌딩해 주세요. 구름결이 선명한 부분을 남기면서 원하는 부분만 가볍게 풀어 주세요.

✍ Blending

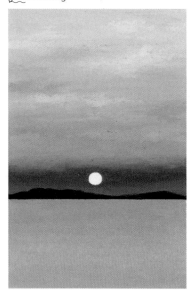

15 214번, 264번, 255번으로 바다 위의 잔잔한 물결을 그린 다음 찰필로 블렌딩해 주세요.

● 214 ● 264 ● 255

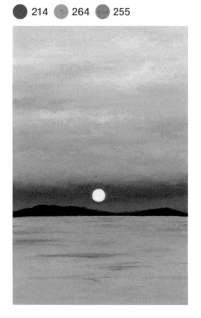

16 화이트 마카로 바다 위에 반짝이는 햇살을 그려주면 완성입니다.

✏ White

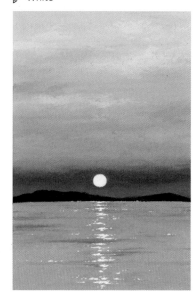

TIP 해 아래를 중심으로 반짝이는 부분을 크게 그리고 옆으로 작게 퍼지는 햇살을 그려 주세요.

가로등이 빛나는 저녁 하늘

가로등은 켜졌지만 밤이 오지 않은 시간,

핑크빛으로 물든 하늘을 보며 공원을 걷는 것을 좋아해요.

가로등 불빛과 달빛이 함께 만들어 내는 몽환적인 분위기의 저녁 하늘을 그려볼까요?

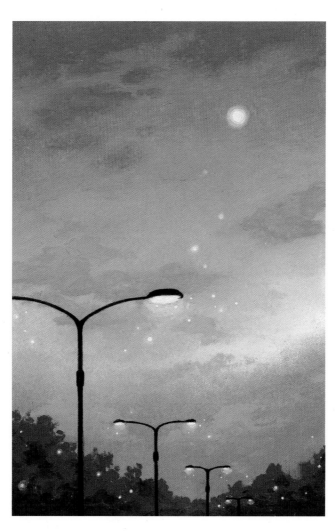

| ● **240** Salmon | ● **239** Salmon Pink | ● **254** Grey Pink | ● **243** Pale Yellow | ● **256** Deep Salmon |
| ○ **244** White | ● **246** Grey | ● **271** Verona Green | ● **233** Olive | |

1 240으로 하늘 중간 부분에 색을 넓게 칠해 주세요.

 240

2 239번으로 하늘 위쪽에 연결해 칠해 주세요.

 239

40

3 254번으로 하늘의 끝을 살짝 남기고 칠해 주세요.

 254

4 246번으로 하늘의 끝을 칠하고 하늘 아래에는 244번을 겹쳐서 칠해 주세요.

246 244

5 지금까지 칠한 색을 밝은색부터 키친타월로 블렌딩해 주세요.

✎ Blending

6 나무들이 들어갈 자리를 비워두고 256번으로 하늘 아랫부분을 칠해 주세요.

● **256**

7 256번을 키친타월로 넓게 블렌딩해 주세요.

✎ Blending

TIP 중간 부분은 밝게 남겨두면 하늘이 답답해 보이지 않습니다.

8 239과 240번으로 구름을 그려 주세요.

● **239** ● **240**

TIP 구름이 잘 보일 수 있도록 어두운 배경에는 밝은색으로 그려 주고, 밝은 배경에는 어두운색으로 그려 주세요.

9 246번으로 하늘 위쪽에 먹구름을 그려 주세요.

 246

10 손가락이나 면봉을 이용해서 구름을 블렌딩해 주세요.

Blending

42

11 하늘 아래 나무들의 풍성한 잎을 271번으로 그려 주세요.

● 271

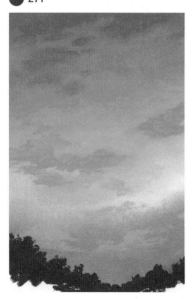

12 나무 안쪽에는 233번으로 명암을 잡아 주세요.

● 233

13 블랙 색연필로 가로등의 세로선을 그려 주세요.

✏ Black

> **TIP** 앞에서부터 뒤로 갈수록 길이와 간격이 점점 짧아지게 그려 원근감을 표현합니다.

14 가로등 기둥 가운데 부분을 더 두껍게 그려주고 전구가 달려있는 구조를 대칭으로 그려 주세요.

✏ Black

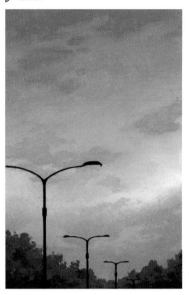

43

15 243번으로 가로등 전등의 밝은 불빛을 그리고 주변에 불빛들도 그려 주세요.

⬤ 243

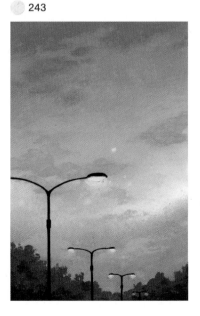

16 화이트 마카와 색연필로 가로등 전등 중심의 밝은 빛과 주변의 불빛, 달을 그리면 완성입니다.

✏ White

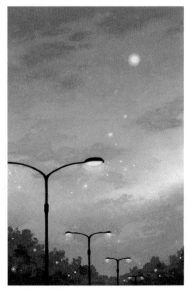

> **TIP** 달 중심은 화이트 마카로 선명하게 칠하고 주변은 색연필로 그리면 은은한 달빛을 표현할 수 있습니다.

뭉게구름이 떠 있는 맑은 하늘

당장이라도 돗자리를 펴고 피크닉을 즐기고 싶은 푸르고 맑은 하늘!
귀여운 뭉게구름까지 있다면 누워서 하늘을 바라보는 것만으로도 행복할 거예요.

● **265** Ice Blue ○ **244** White ● **222** Light Blue ● **224** Turquoise Green

● **249** Silver Grey ● **245** Light Grey ● **242** Olive Yellow ● **232** Moss Green

● **233** Olive

1 265번으로 뭉게구름 형태를 그려 주세요.

● 265

TIP 하늘을 칠하기 전에 미리 구름의 형태를 그리면 전체적인 구도를 잡는 데 도움이 됩니다.

2 265번으로 하늘 배경을 칠해 주세요.

● 265

TIP 하늘 아래쪽과 위쪽에 다른 색을 덧칠해 그러데이션을 해줄 예정이니 너무 꼼꼼하게 칠하지 않아도 괜찮아요.

3 244번으로 하늘 아래쪽에 색을 덧칠해 주세요.

○ 244

4 222번으로 하늘 위쪽에 연결해서 칠해 주세요.

● 222

5 224번을 하늘 위 양쪽에 칠해 주세요.

6 색이 자연스럽게 이어질 수 있도록 265번을 하늘 위쪽에 덮어서 칠해 주세요.

224

265

7 키친타월이나 손가락을 이용해서 하늘 배경을 부드럽게 블렌딩해 주세요.

8 249번으로 뭉게구름에 명암을 만들어 주세요.

Blending

249

9 244번으로 뭉게구름의 밝은 면을 칠하고 회색 명암까지 연결해 주세요. 하늘 배경에도 작은 구름 조각들을 추가해 주세요.

◯ 244

10 245번으로 뭉게구름 안쪽에 한 단계 더 진한 명암을 만들어 주세요.

● 245

11 손가락이나 면봉으로 부드럽게 뭉게구름을 블렌딩해 주세요.

✎ Blending

12 265번으로 뭉게구름 외곽선을 다듬고 안쪽에도 칠해 주세요. 244번으로도 구름 외곽선을 다듬어 주세요.

● 265 ◯ 244

13 찰필이나 면봉으로 구름을 블렌딩해 주세요.

Blending

14 242번으로 하늘 아래 들판의 밝은 면을 칠해 주세요.

242

15 232번, 233번을 섞어서 들판의 어두운 면을 칠해 주세요.

232 233

16 블랙과 화이트 색연필로 들판 사이사이 밝은 부분과 어두운 부분을 그려주면 완성입니다.

Black & White

◇ 04

비행기 실루엣이 있는 오후의 하늘

매일 보던 평범한 하늘에 나타난 작은 비행기 실루엣! '어디서 온 비행기일까?
어떤 사람들이 타고 있을까?' 우리의 호기심을 자극합니다.
작은 요소로 그림에 이야기를 만들 수 있는, 간단하지만 멋스러운 풍경화 한 장을 그려보세요.

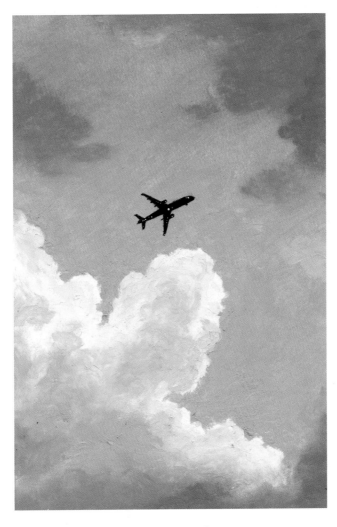

● **243** Pale Yellow ● **249** Silver Grey ● **203** Orangish Yellow ○ **244** White

● **245** Light Grey ● **264** Light Azure Violet ● **255** Light Mauve ● **246** Grey

1 243번으로 뭉게구름의 밝은 면을 그려 주세요.

 243

2 249번으로 뭉게구름 안쪽의 중간 면을 넓게 칠해 주
세요.

249

3 203번으로 뭉게구름의 밝은 면에 색을 겹쳐서 올려
주세요.

203

4 244번을 뭉게구름의 밝은 면부터 중간 면까지 두껍
게 덧칠해 주세요.

244

5 245번을 뭉게구름 안쪽에 두껍게 칠해 명암을 잡아 주세요. 밝은 면과 자연스럽게 이어질 수 있도록 중간에 249번을 덧칠합니다.

● **245** ◐ **249**

6 245번으로 뭉게구름의 외곽선을 정리하고 구름 뒤 하늘 배경을 넓게 칠해 주세요.

● **245**

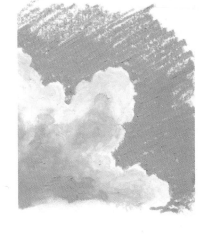

7 264번으로 하늘 배경을 연결해서 칠해 주세요.

● **264**

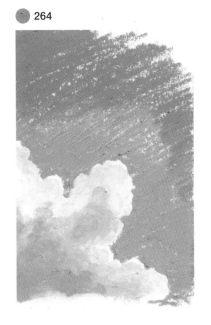

8 키친타월이나 손가락을 이용해서 하늘 배경을 블렌 딩해 주세요.

✍ Blending

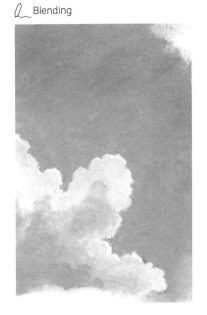

9 264번으로 왼쪽 하늘 끝에 큰 구름 덩어리를 그리고, 아래쪽에도 흩어져 있는 구름 조각을 그려 주세요. 밝은 뭉게구름 아래에도 색을 살짝 칠해 주세요.

● 264

10 255번으로 밝은 뭉게구름 아래쪽에 명암으로 잡아 주세요. 왼쪽 위에 있는 구름 조각 아래에도 색을 추가해 주세요.

● 255



11 손가락으로 부드럽게 구름을 블렌딩해 주세요.

〰 Blending

12 203번, 243번, 249번으로 구름이 더 풍성해 보일 수 있게 색을 칠해 주세요.

● 203 ● 243 ● 249

13 246번으로 오른쪽 하늘 위아래에 어두운 구름을 그려 주세요.

⬤ 246

14 손가락으로 회색 구름을 자연스럽게 블렌딩해 주세요.

✍ Blending

15 블랙 색연필로 날아가는 비행기 실루엣을 그려 주세요.

✏ Black

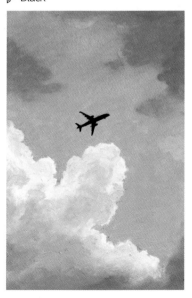

16 화이트펜으로 비행기 안쪽에 빛나는 불빛을 그려주면 완성입니다.

✏ White

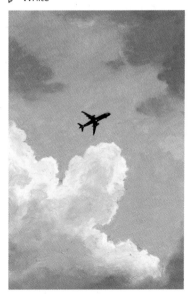

<div align="center">◇ 05 ◇</div>

다리 실루엣이 보이는 밤하늘

<div align="center">
멀리서 바라본 다리 실루엣은

밤하늘의 풍경을 더욱 특별하게 만들어 줘요.

복잡해 보이지만 큰 구조부터 차근차근 라인을 그려주면

어렵지 않게 완성할 수 있어요.
</div>

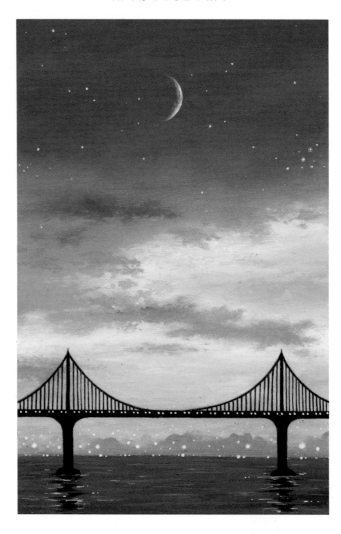

● **203** Orangish Yellow ○ **243** Pale Yellow ● **255** Light Mauve ● **214** Mauve ● **213** Periwinkle Blue

● **204** Golden Yellow ● **217** Sky Blue ● **245** Light Grey ● **211** Lilac ● **212** Violet

1 하늘과 수면이 만나는 아랫부분을 203번으로 밀도 있게 칠해 주세요. 왼쪽 중앙 부분도 칠해 구름을 만들어 주세요.

 203

2 243번으로 203번을 칠한 경계를 덮어 자연스럽게 이어지도록 해주세요.

243

3 255번으로 하늘 중앙까지 칠해 주세요.

255

4 경계가 부드럽게 풀릴 수 있도록 손가락으로 블렌딩 해 주세요.

Blending

5 214번으로 연결해서 하늘 위쪽을 칠해 주세요.

 214

6 213번으로 남아 있는 하늘을 칠해 주세요.

● 213

7 키친타월이나 손가락으로 위쪽 하늘을 블렌딩해 주세요.

 Blending

TIP 넓은 면적은 키친타월을 사용하고 색이 만나는 경계는 손가락으로 부드럽게 눌러주면 경계를 자연스럽게 만들 수 있습니다. 색이 부족한 부분에는 색을 덧칠하여 블렌딩해 주세요.

8 203번, 204번, 243번으로 하늘 아래쪽에 다양한 크기의 구름을 그려 주세요.

● 203 ● 204 ○ 243

9 255번으로 노란색 구름 사이의 하늘을 그려 주세요. 213번, 214번으로 위쪽 하늘에 구름을 자유롭게 배치해서 그려 주세요.

10 손가락이나 면봉을 이용해 어두운 하늘에 그린 구름들을 부드럽게 블렌딩해 주세요.

_Blending

11 217번과 245번으로 수평선 위에 멀리 보이는 풍경의 실루엣을 그려 주세요.

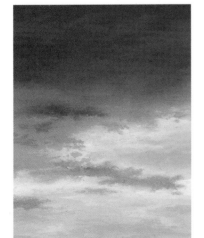

12 213번으로 수면을 밀도 있게 칠해 주세요.

● 213

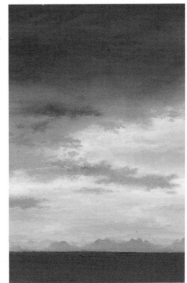

TIP 종이를 하늘 쪽에 대고 오일파스텔로 칠하면 경계면을 깔끔하게 마무리할 수 있습니다.

13 211번, 212번, 261번을 골고루 섞어서 잔잔한 물결을 그린 다음 찰필로 부드럽게 블렌딩해 주세요.

● 211 ● 212 ● 261 ✐ Blending

14 블랙 색연필로 다리의 큰 구조물을 그려 주세요. 자를 대고 가로선을 먼저 그린 후 세로 기둥을 위쪽에는 얇게, 아래쪽에는 두껍게 그려 주세요. 아래 기둥 양끝에는 곡선을 더해 형태를 추가해 주세요.

✐ Black

15 다리의 기둥을 연결하는 포물선을 그려준 다음 직선으로 얇은 선들을 촘촘하게 추가해 주세요. 수면 위에 비치는 다리도 일렁이게 그려 주세요.

✐ Black

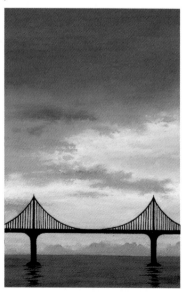

TIP 진한 색으로 포물선을 한 번에 그리기 어렵다면 화이트 색연필로 연하게 먼저 스케치해서 자리를 잡아 주세요.

16 화이트 색연필로 수면 위 물결을 그리고 하늘에 달을 그려 주세요. 화이트펜으로 별을 그린 후 다리와 배경에 빛나는 불빛들을 그려주면 완성입니다.

✐ White

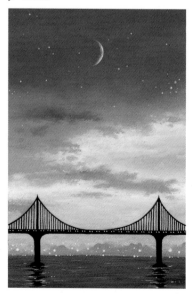

들판 위 뭉게구름이 있는 하늘

하늘은 여러분이 좋아하는 모든 색으로 색칠할 수 있어요!
솜사탕 같은 뭉게구름을 따뜻한 노란색으로 물들여 볼까요?

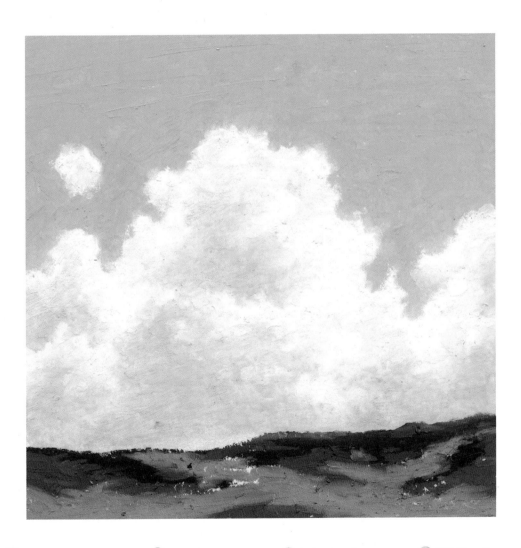

- **203** Orangish Yellow
- **233** Olive
- **232** Moss Green
- **244** White
- **271** Verona Green
- **243** Pale Yellow
- **241** Light Olive
- **249** Silver Grey
- **242** Olive Yellow

1 203번으로 뭉게구름의 외곽선을 그려 주세요.

● 203

2 203번으로 위쪽 하늘을 꼼꼼하게 칠해 주세요.

● 203

3 면봉으로 뭉게구름 외곽선을 부드럽게 정리한 다음 244번으로 뭉게구름 안쪽을 전체적으로 칠해 주세요.

○ 244

4 뭉게구름의 명암을 표현하기 위해 203번으로 아래쪽을 중심으로 가볍게 칠해 주세요.

● 203

TIP 흰색을 미리 바탕에 칠해두면 다른 색을 올린 다음 블렌딩했을 때 부드러운 색감을 만들 수 있습니다.

5 243번으로 뭉게구름의 명암이 부드럽게 연결될 수 있도록 가볍게 칠해 주세요.

243

6 키친타월로 뭉게구름 안쪽을 부드럽게 블렌딩해 주세요.

Blending

7 203번으로 뭉게구름의 덩어리가 풍성해질 수 있도록 명암을 잡아 주세요.

203

8 243번으로 중간 톤을 만들어 줍니다.

243

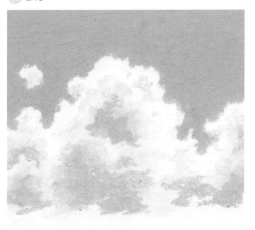

TIP 도구로 블렌딩하기 전에 중간색으로 두껍게 발라 주면 구름이 더 자연스러워 보입니다.

9 면봉을 이용해 부드럽게 블렌딩해 주세요.

10 249번을 뭉게구름에서 색이 짙은 부분 주변에 칠해 주세요.

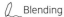Blending

249

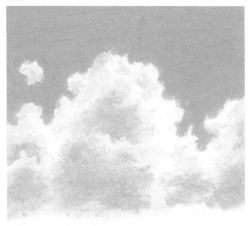

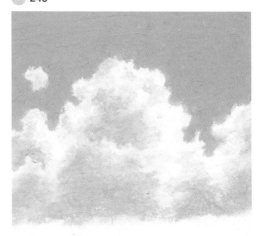

11 뭉게구름의 밝은 면에 244번을 두껍게 칠해 주세요.

12 앞에서 칠한 색들이 자연스럽게 어우러질 수 있게 면봉으로 부드럽게 블렌딩해 주세요.

244

Blending

13 233번으로 들판의 위쪽을 칠해 주세요.

● 233

14 271번으로 들판 안쪽을 여백을 남겨두고 칠해 주세요.

● 271

15 241과 242번을 섞어서 남아있는 들판을 칠해 주세요.

● 241 ● 242

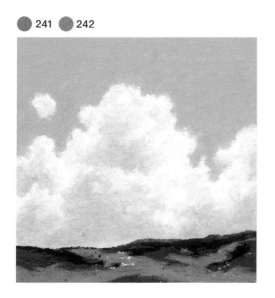

16 면봉으로 들판의 뒤쪽에 색이 자연스럽게 섞일 수 있게 블렌딩하고 271번과 232번으로 앞쪽에 풀을 그려주면 완성입니다.

Blending ● 271 ● 232

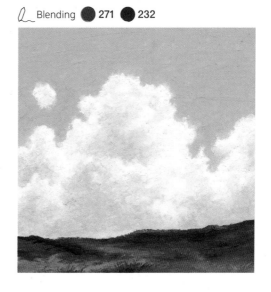

07

무지개가 뜬 하늘

자주 볼 수 없어서 더 신비로운 무지개.
파스텔톤 하늘에 선명한 무지개를 그리면 동화 같은 하늘 풍경이 완성돼요.

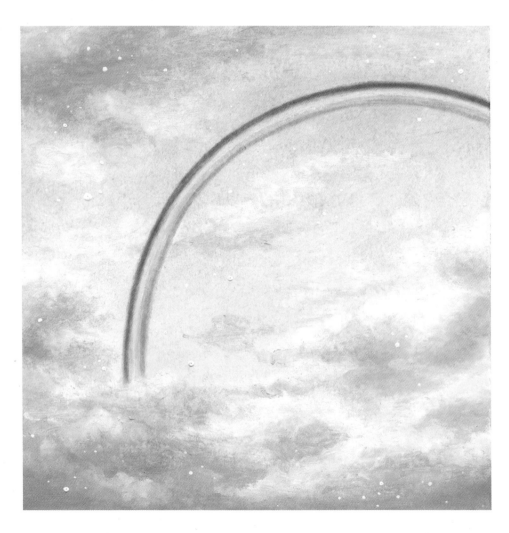

○ **244** White	**245** Light Grey
255 Light Mauv	**240** Salmon
266 Pale Green	**215** Light Purple Violet

265 Ice Blue	**264** Light Azure Violet
207 Vermilion	**243** Pale Yellow
249 Silver Grey	

1 아랫부분을 살짝 남겨두고 244번을 전체적으로 칠해 주세요. 그 위에 245번을 힘을 빼서 가볍게 칠해 주세요.

◯ 244 ⬤ 245

TIP 부드러운 파스텔톤을 만들기 위해 흰색을 밑색으로 칠하는 작업을 먼저 진행합니다.

2 키친타월로 두 색을 부드럽게 블렌딩해 주세요.

✎ Blending

3 265번으로 하늘 중간 부분에 색을 가볍게 칠해 주세요.

⬤ 265

4 264번으로 연결해서 칠해 주세요.

⬤ 264

5 255번으로 위쪽 하늘에 색을 칠해 주세요.

● 255

6 키친타월로 부드럽게 블렌딩하면 파스텔톤 하늘이 만들어집니다.

✎ Blending

7 240번으로 하늘 아래쪽에 작은 구름 덩어리들을 그려 주세요.

● 240

8 244번을 240번으로 그린 구름 위쪽에 칠한 다음 면봉으로 부드럽게 블렌딩해 주세요.

○ 244 ✎ Blending

9 무지개의 색이 잘 올라갈 수 있도록 화이트 색연필로 하늘 부분을 긁어내듯 그려 주세요.

✐ White

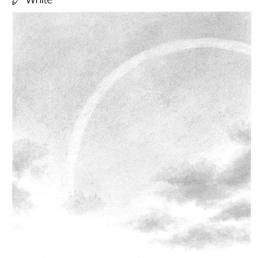

TIP 푸른 배경색이 칠해져 있기 때문에 그 위에 무지개색을 올리면 본연의 색이 나오지 않고 섞여서 다른 색이 될 수 있습니다.

10 207번, 243번, 266번, 215번 순서로 무지개를 그려 주세요.

● 207 ◐ 243 ● 266 ● 215

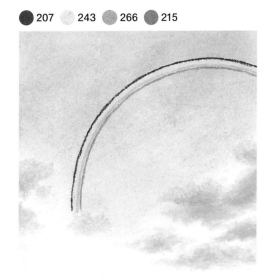

TIP 오일 파스텔 끝이 뭉툭해서 얇은 선이 나오지 않는다면 종이에 쌓여 있는 뒷부분으로 그리거나 칼로 끝을 날카롭게 한 후에 그려 주세요.

11 찰필로 무지개를 블렌딩해 주세요.

〰 Blending

TIP 무지개를 블렌딩할 때 색이 섞이지 않도록 찰필 끝을 깨끗하게 한 후에 다른 색을 블렌딩해 주세요.

12 245번으로 하늘 위아래에 구름을 그려 주세요.

 245

13 255번으로 245번으로 칠한 구름의 어두운 면을 칠해 주세요.

● 255

14 구름을 손가락이나 면봉으로 부드럽게 블렌딩해 주세요.

✍ Blending

15 244번, 249번으로 하늘 전체에 은은하게 퍼져있는 구름들을 그려 주세요.

○ 244 ◐ 249

16 243번을 가볍게 구름 밝은 면에 칠해 주세요. 화이트 마카로 하늘 전체에 비눗방울이 떠다니는 것처럼 작은 점들을 찍어 밝은 분위기를 만들어 주면 완성입니다.

○ 243 ✎ White

08

별똥별이 떨어지는 밤하늘

도시의 불빛을 벗어난 어두운 밤하늘에서 별똥별을 본 적이 있나요?
찰나의 순간에 볼 수 있는 별똥별을 종이 안에 영원히 담아보세요.

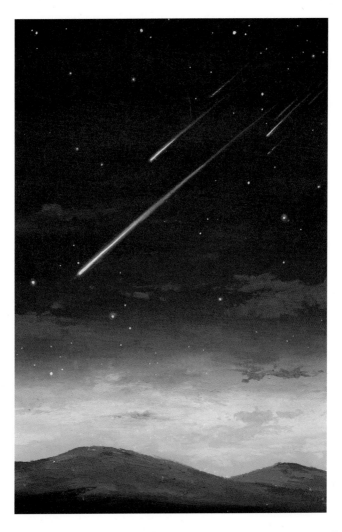

● **203** Orangish Yellow ● **243** Pale Yellow ● **216** Pink ○ **244** White ● **260** Cadmium Red

● **259** Deep Magenta ● **212** Violet ● **220** Sapphire Blue ● **211** Lilac ● **219** Prussian Blue

● **214** Mauve ● **213** Periwinkle Blue ● **261** Azure Violet ● **248** Black

1 203번으로 아래에 산이 있을 공간을 남겨두고 하늘이 시작하는 부분을 칠해 주세요.

 203

2 243번으로 위쪽에 겹쳐서 칠해 주세요.

● 243

3 216번을 이어서 칠한 다음 244번을 덮어서 칠해 주세요.

● 216 ○ 244

4 키친타월이나 손가락을 이용해서 부드럽게 블렌딩해 주세요.

✎ Blending

TIP 채도가 높은 색을 낮추고 싶을 때 흰색이나 밝은 회색을 섞어서 블렌딩합니다.

5 260번과 259번을 차례대로 연결해 하늘을 칠해 주세요.

 260 259

6 212번으로 어두운 하늘을 칠해 주세요. 중간은 넓게 칠하고 하늘 위는 다른 어두운색들과 블렌딩할 수 있도록 여백을 남기고 칠해 주세요.

 212

7 220번으로 사이를 채워 하늘 위쪽까지 칠해 주세요.

 220

8 219번과 211번을 섞어서 남아있는 하늘을 칠해 주세요.

 219 211

9 키친타월이나 손가락을 이용해 지금까지 칠한 하늘 색을 부드럽게 블렌딩해 주세요.

Blending

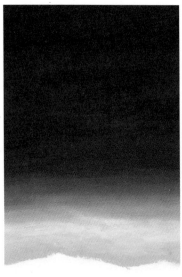

10 214번과 260번으로 하늘 아래 산의 윗부분을 그려 주세요.

● 214 ● 260

11 213과 261번으로 산에 어두운 명암을 거친 터치로 넣어 주세요.

● 213 ● 261

12 248번으로 산 아래와 하늘 위쪽에 어두움을 칠한 다음 블렌딩해 주세요.

● 248 Blending

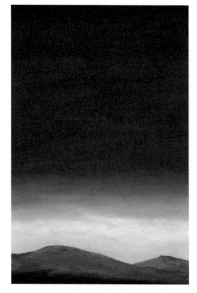

13 203번과 243번으로 밝은 하늘에 은은한 구름들을 그려 주세요.

● 203 ◌ 243

14 260번으로 하늘 중앙 부분에 큰 구름을 그리고 아래 위에 작은 구름들을 추가해 주세요.

● 260

15 화이트 색연필로 하늘 배경에 떨어지는 별똥별과 멀리 빛나는 별들을 그려 주세요.

✐ White

TIP 색연필을 뾰족하게 깎아 스크래치 기법으로 배경에 칠한 오일 파스텔을 긁어내 듯 그려 주세요.

16 화이트펜으로 별똥별 안쪽 라인과 하늘에 빛나는 별들을 그리면 완성입니다.

✐ White

PART
04

간직하고 싶은
어제의 하늘

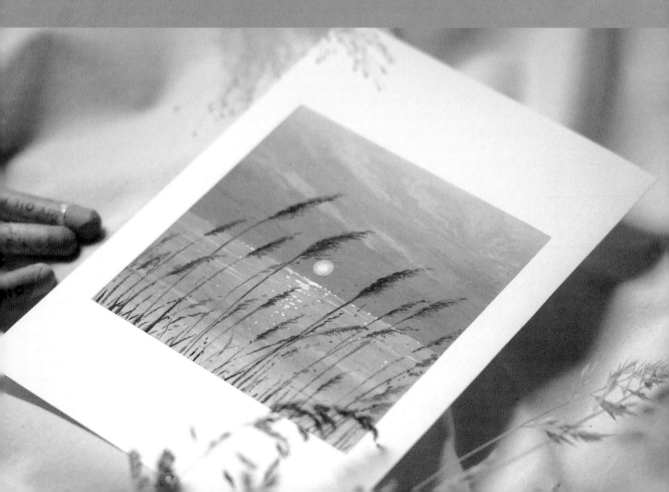

09

갈대밭 뒤로 펼쳐진 노을 하늘

바람에 살랑거리는 갈대를 보면 마음이 평온해져요.
특히 노을 지는 시간대에 갈대밭은 따뜻한 하늘색과 어우러져 멋진 풍경을 만들어요.

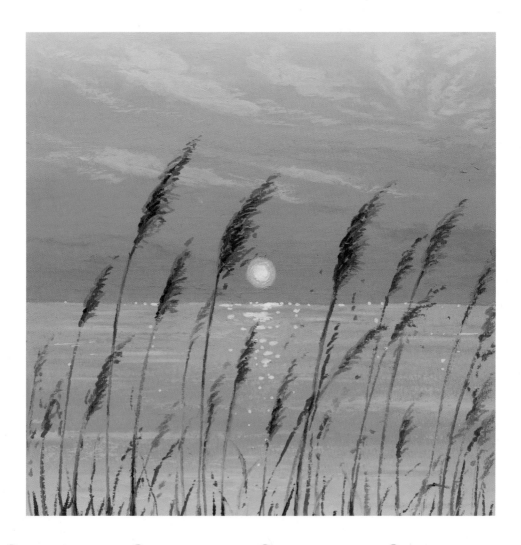

- **240** Salmon
- **239** Salmon Pink
- **255** Light Mauve
- **256** Deep Salmon
- **243** Pale Yellow
- **237** Russet
- **244** White
- **236** Brown
- **253** Burnt Orange
- **203** Orangish Yellow

1 240번으로 화면 중앙에 수평선을 잡고 아래쪽을 넓게 칠해 주세요.

 240

2 239번으로 아래를 연결해 칠해 주세요.

🔵 239

3 203번으로 화면 아래까지 칠해 주세요.

🔵 203

4 키친타월이나 손가락을 이용해서 부드럽게 블렌딩해 주세요.

〰 Blending

5 종이를 대고 수평선 위 하늘을 256번으로 꼼꼼하게 칠해 주세요.

⬤ 256

6 239번과 240번을 순서대로 하늘 위를 연결해 칠해 주세요.

⬤ 239 ⬤ 240

7 203번으로 하늘 끝까지 칠해 주세요.

⬤ 203

8 키친타월이나 손가락을 이용해 지금까지 칠한 하늘 색을 부드럽게 블렌딩해 주세요.

✎ Blending

9 244번으로 위아래 양 끝에 덧칠한 다음 블렌딩해 색을 부드럽게 만들어 주세요.

10 243번으로 하늘 위쪽에 사선으로 퍼져있는 구름을 그리고 아래에는 강의 물결을 그려 주세요.

243

11 255번으로 하늘 아래쪽에 구름을 그려 주세요.

255

12 239번으로 하늘 중앙에 은은한 구름을 추가하고 아래에는 물결을 잔잔하게 그려 주세요.

239

13 화이트 색연필로 수평선 위에 해를 스크래치 기법으로 그려주고 잔잔한 물결도 그려 주세요. 화이트 마카로 해 안쪽을 칠해 밝게 빛나는 느낌을 추가하고 수면 위 반짝이는 빛을 그려 주세요.

✏ White

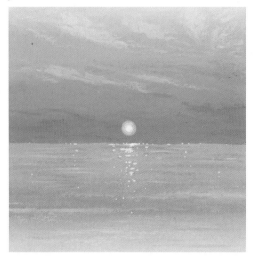

14 253번으로 갈대의 줄기를 그려 주세요.

● 253

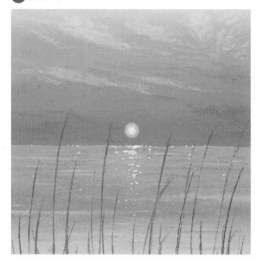

TIP 바람이 은은하게 불어오는 느낌을 주기 위해 한쪽 방향으로 살짝 기울어지게 그려 줍니다. 높낮이에 따라 기울어진 정도를 다르게 해 주세요.

15 253번으로 줄기의 끝에 갈대의 꽃이삭을 그려 주세요.

● 253

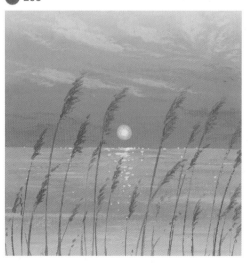

16 갈대의 진한 부분을 236번과 237번으로 그려 주고 바닥에 짧은 줄기들을 그려주면 완성입니다.

● 236 ● 237

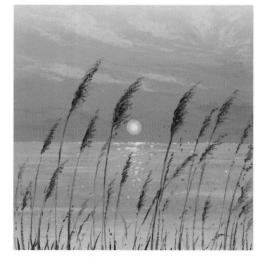

◇ 10 ◇

차분한 들판 위 오후의 하늘

자연의 색을 그대로 담아내는 것도 좋지만,
때로는 자신만의 색감으로 새롭게 그려보는 풍경도 매력적이에요.
회색의 차분한 색감으로 들판을 채워 볼까요?

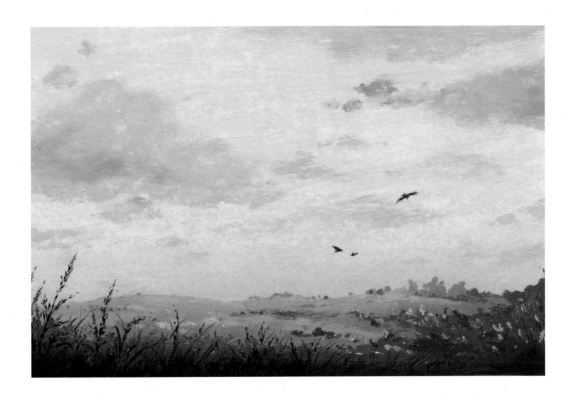

- **249** Silver Grey
- **240** Salmon
- **254** Grey Pink
- **246** Grey
- **247** Dark Grey
- **272** Dark Cool Grey
- **245** Light Grey
- **248** Black

1 249번으로 화면의 반 이상을 꼼꼼하게 칠해 주세요.

● 249

2 240번으로 아래쪽을 연결해서 칠해 주세요.

● 240

3 키친타월로 하늘을 부드럽게 블렌딩해 주세요.

〰 Blending

4 254번으로 하늘 아래 들판이 시작되는 부분을 그려 주세요.

● 254

5 246번으로 지평선 위에 멀리 보이는 나무 실루엣을 그리고 들판 앞쪽을 연결하여 칠해 주세요.

● 246

83

6 247번으로 들판 앞쪽의 들풀이 뭉쳐 있는 실루엣을 그리며 어두운 명암을 추가하고 뒷부분에도 가볍게 터치를 넣어 주세요.

● 247

7 272번으로 들판 앞쪽까지 어두운 부분을 칠해 주고 들풀의 실루엣을 그려 주세요.

> TIP 오일 파스텔 끝이 뭉툭해서 들풀 실루엣이 두껍게 그려진다면 종이가 쌓여 있는 뒷부분을 사용하거나 칼로 오일 파스텔 끝을 깎아서 쓸 수 있습니다.

● 272

8 245번으로 하늘에 구름을 그려 주세요. 큰 덩어리의 구름을 그린 다음 작고 얇은 구름들을 추가해 주세요.

● 245

9 240번으로 구름에 노을색이 비치는 부분을 그려 주세요.

 240

10 246번으로 큰 구름의 어두운 명암을 잡고 주변으로 퍼져있는 작은 구름을 추가 합니다.

● 246

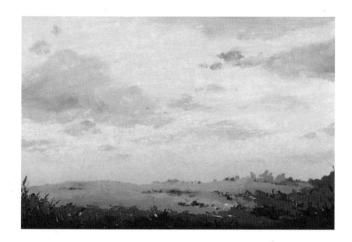

11 구름을 손가락이나 면봉을 이용해서 부드럽게 블렌딩해 주세요.

[TIP] 오일 파스텔이 두껍게 발려 있을 때에는 손 가락이나 찰필로 힘을 빼고 블렌딩을 해야 합니다. 특히 찰필로 힘을 주고 블렌딩을 하면 색이 닦여 나 올 수 있으니 주의하세요.

 Blending

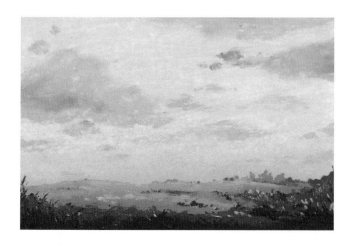

12 249번으로 하늘 밑에 밝은 구름들을 은은하게 그려 주세요. 들판이 풍성해 보 일 수 있게 249번과 245번으로 짧은 터치 를 넣어 주세요.

● 249 ● 245

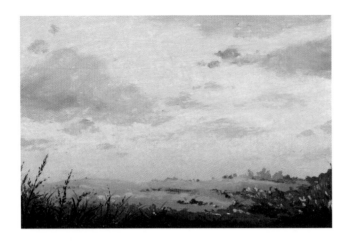

13 블랙 색연필을 뾰족하게 깎아서 왼쪽 들판 아래에 가까이 보이는 들풀의 실루엣을 그려 주세요.

🖊 Black

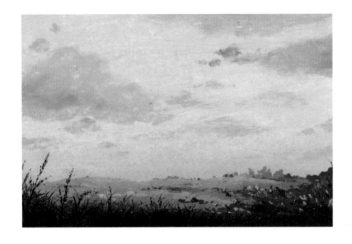

14 블랙 색연필로 들판 앞쪽 중앙 부분에도 풀 실루엣을 그려 주세요. 왼쪽보다는 키가 작은 풀들로 그려 주세요.

🖊 Black

15 248번으로 풀 아래쪽을 칠해 주세요.

TIP 오일 파스텔을 칠한 다음 찰필 끝으로 스크래치를 내면 자연스러운 풀의 라인이 표현됩니다.

 248

16 멀리 날아가는 새의 실루엣을 블랙 색
연필로 그리면 완성입니다.

✏ Black

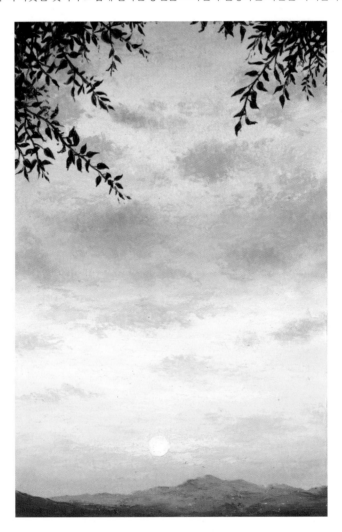

나뭇잎 실루엣 아래 펼쳐진 오후의 하늘

멀리서 보면 하나의 실루엣이지만 가까이 가서 바라보면 나뭇가지에 나뭇잎이 달려 있는 모습이 참 다채로워요.
오후의 따뜻한 빛이 부드럽게 펼쳐진 장면을 그리면서 힐링하는 시간을 가져볼까요?

243 Pale Yellow	**244** White	**223** Turquoise Blue	**246** Grey
202 Yellow	**249** Silver Grey	**224** Turquoise Green	**213** Periwinkle Blue
203 Orangish Yellow	**245** Light Grey	**256** Deep Salmon	**247** Dark Grey
240 Salmon	**265** Ice Blue	**255** Light Mauve	

1 243번으로 화면 중심 아래에 가볍게 색을 칠해 주세요.

⬤ 243

2 202번과 203번으로 아래쪽에 연결해서 가볍게 칠해 주세요.

⬤ 202 ⬤ 203

3 240번을 노란색 계열로 칠한 하늘 위아래에 연결해서 칠해 주세요.

⬤ 240

4 244번을 지금까지 칠한 하늘 위에 덮어서 칠해 주세요.

◯ 244

TIP 전체를 칠하지 않고 중간을 남겨놓고 블렌딩을 하면 더 다양한 색을 얻을 수 있습니다.

5 키친타월을 이용해서 부드럽게 블렌딩해 주세요.

 Blending

6 249번을 하늘 위쪽에 연결해서 칠하고 245번을 양쪽으로 칠해 주세요.

 249 245

7 265번, 223번, 224번을 순서대로 칠해 하늘을 채워 주세요.

 265 223 224

8 키친타월을 이용해서 부드럽게 블렌딩해 주세요.

Blending

9 203번, 243번, 244번을 섞어서 하늘 아래쪽에 구름을 그려 주세요.

● 203 ○ 243 ○ 244

10 240번, 256번으로 하늘 중간부터 위쪽까지 구름을 그려 주세요.

● 240 ● 256

TIP 밝은색을 먼저 칠한 다음 진한 색을 올리면 구름의 명암을 표현할 수 있습니다.

11 245번, 255번으로 하늘 위쪽에 구름을 추가해서 그려 주세요.

● 245 ● 255

12 255번으로 산봉우리를 그린 다음 아래쪽에는 246번은 연결해서 칠해 주세요.

● 255 ● 246

13 247번으로 앞에 있는 산을 그린 후 213번으로 색을 추가해 주세요.

 247 ● 213

14 블랙 색연필로 하늘 위쪽에 나뭇가지를 그려 주세요.

✏ Black

15 블랙 색연필로 나뭇가지에 나뭇잎들을 그려 주세요.

✏ Black

TIP 나뭇잎은 가지 끝으로 갈수록 작게 그리면 자연스러워요.

16 244번으로 하늘 아래쪽에 해와 구름을 그려주면 완성입니다.

◯ 244

12

숲 실루엣 넘어 펼쳐진 노을 하늘

숲의 색감과 어울리는 초록빛으로 물든 하늘을 그려 보아요.
자유롭게 날아가는 새들의 실루엣을 그려주면 평화로운 풍경화 한 장이 완성돼요.

243 Pale Yellow **231** Malachite Green **233** Olive **245** Light Grey

203 Orangish Yellow **232** Moss Green **230** Dark Green **248** Black

224 Turquoise Green

1 243번으로 하늘 아래쪽을 밝게 칠해 주세요.

 243

2 203번으로 연결해 하늘을 칠해 주세요.

 203

TIP 꽉 채워 칠하지 않고 종이가 보이게 칠하면 맑은 하늘 느낌을 낼 수 있습니다.

3 224번으로 위쪽 하늘을 넓게 칠해 주세요.

 224

4 키친타월을 이용해서 203번과 224번이 만나는 경계부터 위쪽까지 부드럽게 블렌딩해 주세요.

Blending

5 231번으로 초록 하늘 배경에 넓게 구름을 그려 주세요.

⬤ 231

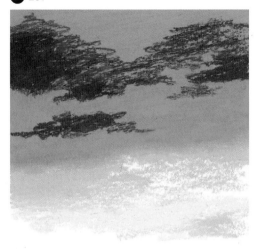

6 245번으로 하늘 중앙 경계선과 위쪽을 중심으로 구름을 그려 주세요.

◯ 245

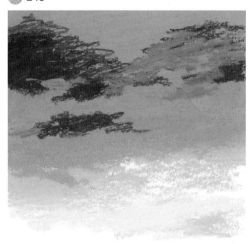

7 키친타월이나 손가락을 이용해 구름을 부드럽게 블렌딩해 주세요.

✎ Blending

8 231번으로 구름에 진한 명암을 추가해 주세요.

⬤ 231

9 245번으로 차분한 회색빛의 구름을 넓게 퍼트려 그려 주세요.

10 203번을 아래쪽 하늘과 연결될 수 있도록 위쪽 하늘에 그려 주세요.

245

203

11 232번으로 숲 실루엣의 밝은 부분을 그려 주세요.

12 233번과 230번을 섞어서 숲 안쪽을 칠해 주세요.

232

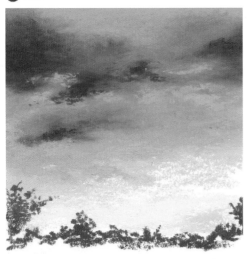

233 230

13 248번으로 나무 안쪽에 어두운 명암을 잡아 주세요.

● 248

14 나무의 어두운 명암을 찰필로 블렌딩해 주세요.

〰 Blending

TIP 찰필로 아래쪽 어두운 부분부터 블렌딩하면 끝에 오일 파스텔이 묻어있습니다. 묻어있는 오일 파스텔로 나무 외곽 실루엣을 더 그려주면 자연스럽게 실루엣을 정리할 수 있습니다.

15 블랙 색연필로 나뭇가지를 나무들 사이사이에 그려 주세요.

✏ Black

TIP 앞에 있는 나뭇가지는 크고 굵게, 멀리 갈수록 작고 얇게 그려 원근감을 표현할 수 있습니다.

16 블랙 색연필로 날아가는 새 실루엣을 그려주면 완성입니다.

✏ Black

TIP 새가 날개를 펼친 모양과 날아가는 방향, 크기를 다양하게 섞어서 그려주면 자연스럽게 표현할 수 있습니다.

13

우리 동네의 저녁 하늘

분홍빛, 보랏빛으로 물든 저녁 하늘이 주인공이 될 수 있도록 동네의 모습은 실루엣으로 그려 보세요.
사실적이지 않지만 그림으로만 표현할 수 있는 매력이 듬뿍 느껴질 거예요.

● **240** Salmon	● **245** Light Grey	● **214** Mauve	● **248** Black
● **260** Cadmium Red	● **264** Light Azure Violet	● **213** Periwinkle Blue	● **261** Azure Violet
● **255** Light Mauve	● **217** Sky Blue	● **211** Lilac	● **212** Violet

1 240번으로 하늘이 시작하는 부분을 칠해 주세요.

● 240

2 윗부분을 260번으로 여백을 두고 칠해 주세요.

● 260

3 키친타월이나 손가락으로 부드럽게 블렌딩해 주세요.

〰 Blending

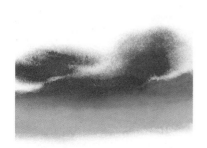

4 255번으로 하늘 중간 부분을 칠해 주세요.

● 255

5 264번과 245번으로 하늘 위쪽을 연결해서 칠해 주세요.

● 264　● 245

6 217번으로 하늘 끝을 칠해 주세요.

● 217



100

7 키친타월로 하늘을 블렌딩해 주세요.

✍ Blending

8 214번으로 260번과 255번이 만나는 경계에 큰 구름 덩어리를 그려 주세요.

● 214

TIP 블렌딩한 후에 진한 구름들을 올릴 예정이니 흰부분이나 블렌딩 경계가 끊겨 보이는 부분이 있어도 괜찮습니다.

9 213번과 255번으로 구름을 추가해서 그려 주세요.

● 213 ● 255

10 240번으로 구름 주변에 밝은 부분을 칠하고 245번으로 하늘 배경에 잔잔한 구름을 그려 주세요.

● 240 ● 245

11 면봉이나 손가락을 이용해서 구름을 부드럽게 블렌딩해 주세요.

✎ Blending

12 동네 실루엣을 블랙 색연필로 그려 주세요.

✎ Black

13 248번으로 색연필 실루엣 안쪽을 칠하고 아래쪽은 211번과 261번으로 연결해 칠해 주세요.

TIP 오일 파스텔을 블렌딩하면 주변으로 퍼지기 때문에 색연필 실루엣 안쪽에 여유를 두고 칠해 주세요.

14 실루엣 안쪽은 찰필을 이용해서 섬세하게 블렌딩하고 아래쪽은 키친타월로 넓게 블렌딩해 주세요.

✎ Blending

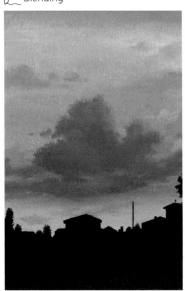

15 블랙 색연필로 전봇대와 전선, 나무 실루엣을 그려 주세요. 212번으로 건물 안쪽에 은은한 불빛을 그려 주세요.

✎ Black ● 212

16 화이트펜으로 하늘에 별과 달을 그리고 동네 실루엣에 불빛과 창문을 그리면 완성입니다.

✎ White

호수에 비친 모습이 아름다운 저녁 하늘

잔잔한 호수의 물결이 담아내는 하늘의 모습은 새로운 풍경을 만들어 냅니다.
차분한 분홍빛으로 물든 저녁 하늘을 함께 그려볼까요?

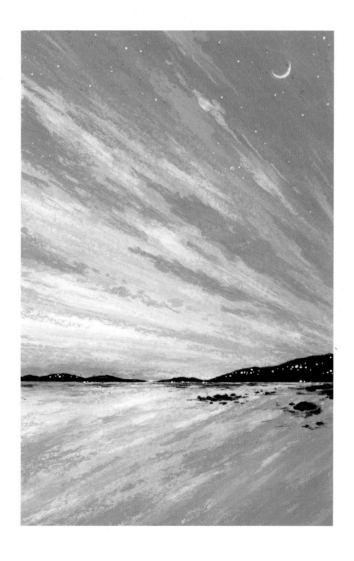

○ **244** White ● **240** Salmon ● **249** Silver Grey ● **254** Grey Pink

● **256** Deep Salmon ● **239** Salmon Pink

1 244번을 넓게 칠한 다음 256번을 위에 가볍게 칠해 주세요.

⚪ 244 ⚫ 256

TIP 흰색을 밑색으로 먼저 칠하면 블렌딩했을 때 위에 칠한 색깔의 자국이 많이 남지 않습니다.

2 키친타월로 블렌딩해 은은한 배경색을 만들어 주세요.

〰 Blending

3 240번으로 하늘에 구름을 그려주고 호수에 비친 모습도 그려 주세요.

🔵 240

TIP 하늘이 호수에 비친 모습은 대칭으로 그리는데 완벽하게 똑같지 않아도 괜찮습니다.

4 239번으로 진한 하늘을 연결해서 그려 주세요.

🔵 239

5 249번을 연결해서 칠해 주세요.

249

6 키친타월로 사선으로 그린 결의 방향을 따라서 부드
럽게 블렌딩해 주세요.

Blending

7 점점 진해지는 하늘을 256번으로 칠해 주세요.

256

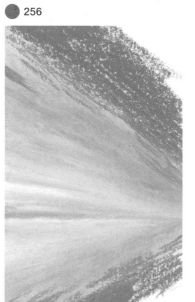

8 254번으로 남아있는 배경 부분을 칠해 주세요.

254

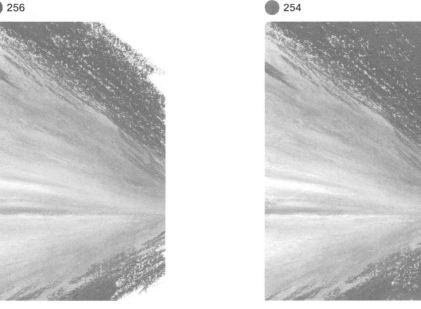

9 키친타월로 배경색을 블렌딩해 주세요.

10 240번으로 사선으로 펼쳐진 구름을 하늘과 호수에 대칭으로 그려 주세요.

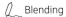
Blending

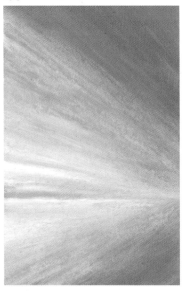

240

11 239번으로 구름을 추가해 그려 주세요.

12 254번과 256번으로 진한 구름을 그려 주세요.

239

254 256

13 블랙 색연필로 호수 위에 멀리 보이는 산 실루엣을 그려 주세요.

✎ Black

14 블랙 색연필로 산 실루엣이 호수에 비치는 모습을 은은하게 그려 주고 앞쪽에 돌을 그려 주세요.

✎ Black

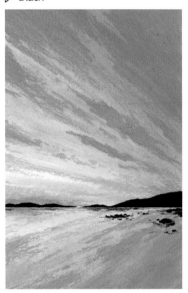

15 244번으로 하늘과 호수에 밝은 구름을 그려 주세요.

◯ 244

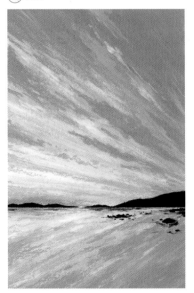

16 화이트펜으로 산 실루엣 안쪽에 빛나는 불빛과 하늘에 달과 별들을 그리면 완성입니다.

✎ White

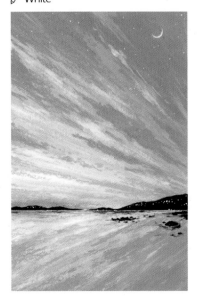

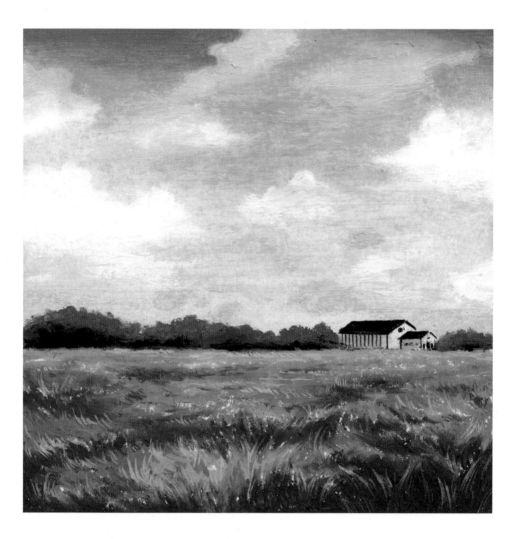

밀밭 위 펼쳐진 오후의 하늘

황금색으로 물든 밀밭 위에 따뜻하고 차분한 색감으로 하늘을 그려 보세요.
가을이 느껴지는 풍경화가 완성될 거예요.

249 Silver Grey	**238** Ochre	**252** Golden Ochre
245 Light Grey	**250** Pale Ochre	**242** Olive Yellow
244 White	**251** Dark Yellow	**232** Moss Green

234 Olive Brown	**247** Dark Grey
233 Olive	**271** Verona Green

1 249번으로 구름을 남겨두고 하늘 윗부분을 칠해 주세요.

○ 249

2 245번으로 하늘 아래쪽에 색을 덧칠해 주세요.

○ 245

3 키친타월로 하늘을 부드럽게 블렌딩해 주세요.

Blending

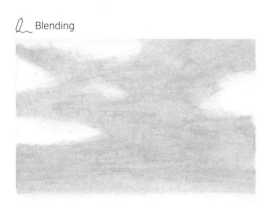

4 250번으로 하늘 위쪽에 구름을 남겨두고 칠해 주세요.

○ 250

5 238번으로 하늘 끝을 칠해 점점 어두워지는 분위기를 만들어주세요.

● 238

6 면봉으로 부드럽게 블렌딩해 주세요.

〰 Blending

7 244번과 249번으로 구름을 추가해서 그려 주세요.

○ 244 ◐ 249

8 245번으로 하늘 아래쪽에 은은한 구름을 그려 주세요.

● 245

9 251번으로 밀밭의 밝은 부분을 그려 주세요.

10 252번으로 밀밭의 중간 명암을 그려 주세요.

● 251

● 252

TIP 앞쪽은 가까이 있는 모습이니 세로 터치로 밀을 그리고 뒤쪽으로 갈수록 멀어지니 색감으로만 표현합니다.

11 242번으로 아직 익지 않은 초록빛의 밀을 그려 주세요.

12 232번과 234번으로 밀밭 사이에 어두운 명암을 그려 주세요.

● 242

● 232 ● 234

13 233번으로 밀밭에 남아 있는 부분을 채워 주세요.

● 233

14 찰필로 밀밭을 블렌딩한 다음 화이트 색연필로 밀을 스크래치로 표현해 주세요.

✏ White

TIP 밀이 기울어진 방향과 각도를 다양하게 섞어주고 앞은 크고 뒤로 갈수록 작게 표현하면 자연스러운 느낌을 낼 수 있습니다.

15 오른쪽에 집을 그릴 자리를 남겨두고 247번과 271번으로 풀숲 실루엣을 그려 주세요.

● 247 ● 271

16 250번과 244번으로 집 안쪽을 칠한 다음 블랙 색연필로 지붕과 창문을 그려 주세요. 풀숲 안쪽에도 어두운 명암을 그려주면 완성입니다.

● 250 ○ 244 ✏ Black

⟨ **16** ⟩

도시의 스카이라인 위 밤하늘

건물과 하늘이 만나는 지점을 연결한 선인 스카이라인!
낮에도 근사하지만 밤하늘 아래 있을 때
도시의 불빛이 반짝여 더욱 멋져 보여요.

- ● **215** Light Purple Violet
- ● **245** Light Grey
- ● **246** Grey
- ● **217** Sky Blue
- ● **218** Ultramarine Blue
- ● **263** Medium Azure Violet
- ● **272** Dark Cool Grey
- ● **255** Light Mauve
- ● **213** Periwinkle Blue
- ● **219** Prussian Blue
- ● **248** Black
- ● **204** Golden Yellow
- ● **207** Vermilion
- ● **259** Deep Magenta

1 215번으로 하늘 아래쪽을 칠해 주세요.

● 215

2 245번으로 하늘 위쪽을 연결해 칠해 주세요.

● 245

3 246번으로 하늘 중심 쪽까지 칠해 주세요.

● 246

4 217번을 하늘 위쪽까지 넓게 칠해 주
세요.

 217

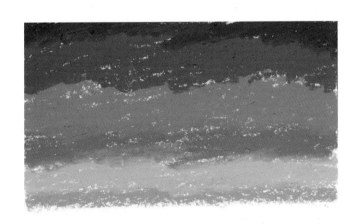

5 263번을 연결해서 칠한 다음 하늘 끝
은 218번으로 칠해 주세요.

 263 ● 218

6 키친타월로 하늘을 블렌딩해 주세요.

〰 Blending

7 272번으로 밤하늘의 진한 먹구름을
그려 주세요.

● 272

8 255번으로 하늘 전체에 퍼져있는 작
은 구름들을 그려 주세요.

● 255

9 큰 구름은 키친타월로 블렌딩하고 작
은 구름들은 손가락이나 찰필, 면봉을 이
용해서 블렌딩해 주세요.

✐ Blending

10 213번으로 하늘 아래쪽을 얇게 칠한 다음 구름 위에 색을 추가해 주세요.

213

11 219번으로 하늘 아래쪽을 연결해 칠해 주세요. 먹구름에도 색을 올리고 손으로 부드럽게 블렌딩해 주세요.

●219 ╱ Blending

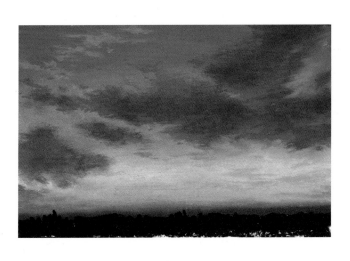

12 248번으로 도시의 스카이라인 실루엣을 그려 주세요.

●248

13 찰필로 스카이라인 실루엣을 다듬어 주세요.

TIP 멀리서 바라본 모습이기 때문에 색연필로 섬세하게 그리지 않고 찰필로만 블렌딩하여 마무리 합니다.

✐ Blending

118

14 화이트 색연필로 도시 실루엣 안에 불빛과 하늘 위에 달을 스크래치 기법으로 그려 주세요.

✐ White

15 204번, 207번, 259번으로 도시 실루엣 안쪽에 스크래치한 부분 위에 색을 올려 주세요.

TIP 검은색 바탕 위에 밝은색을 올리면 색이 섞여 선명하게 나오지 않습니다. 스크래치로 긁은 부분 위에 색을 올리면 밝은 불빛 효과를 낼 수 있어요.

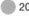 204 207 259

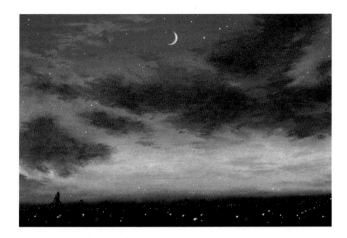

16 화이트펜으로 도시에 반짝이는 불빛,
하늘에 달과 별을 그려주면 완성입니다.

🖊 White

17

창문을 통해서 바라본 동네 하늘

창문을 통해 바라본 하늘은 칸마다 다른 색감으로 물들어가요.
얇은 마스킹 테이프를 이용해서 프레임을 남겨두면 밝고 화사한 창문을 그릴 수 있어요.

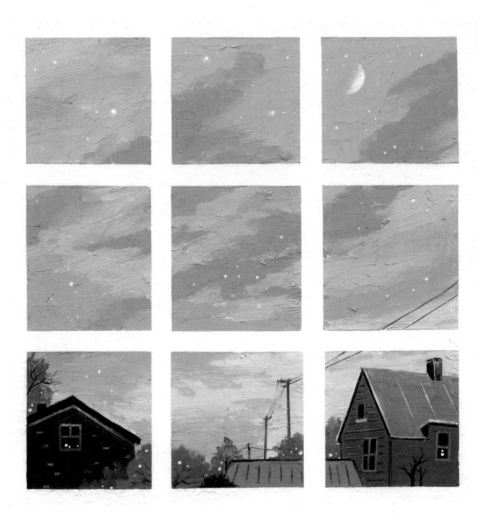

- 🔴 **240** Salmon
- 🟣 **264** Light Azure Violet
- 🔴 **247** Dark Grey
- ⚫ **219** Prussian Blue
- 🔴 **239** Salmon Pink
- ⚪ **249** Silver Grey
- 🔴 **271** Verona Green
- ⚫ **233** Olive
- 🔴 **245** Light Grey
- 🔵 **246** Grey

1 얇은 마스킹 테이프로 창문 프레임을 가로 세로 3칸으로 나눠서 붙여 주세요.

TIP 얇은 마스킹 테이프가 없다면 종이 사이즈를 키워서 그리거나, 마스킹 테이프를 잘라서 사용하세요.

2 240번으로 하늘 위쪽을 칠해 주세요.

● 240

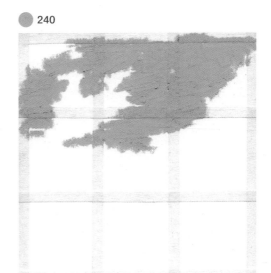

TIP 마스킹 테이프를 제거했을 때 프레임 안쪽에 빈 곳이 없도록 테이프 주변을 꼼꼼하게 칠해 주세요.

121

3 239번을 이어서 사선으로 하늘 아래쪽까지 칠해 주세요.

● 239

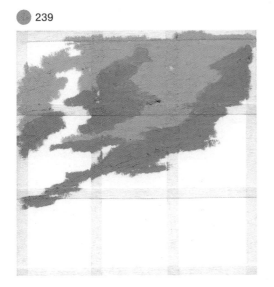

4 245번으로 하늘에 비어있는 부분에 색을 채워 주세요.

● 245

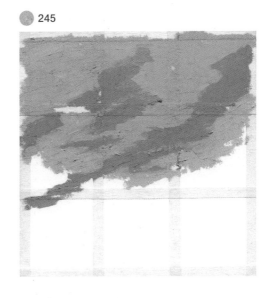

5 264번으로 245번 주변에 색을 추가하고 아래쪽까지 연결해 하늘을 그려 주세요.

264

6 249번을 하늘 아래에 연결해 칠해 주세요.

249

7 246번으로 건너편에 보이는 집의 지붕을 그려 주세요.

246

8 247번으로 오른쪽 집의 지붕 아래를 채워서 칠해 주세요.

247

TIP 좁은 모서리 부분은 찰필로 다듬어 주세요.

9 271번으로 집 옆에 나무를 그려 주세요.

271

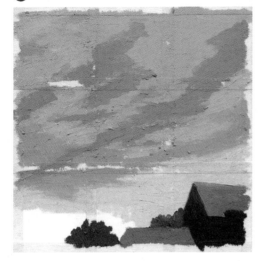

10 219번으로 왼쪽에 있는 집을 그려 주세요.

219

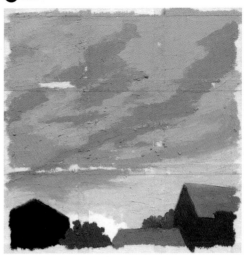

11 240번으로 하늘 아래쪽에 색을 추가하고 233번으로 왼쪽 집 주변에도 나무들을 그려 주세요.

240 233

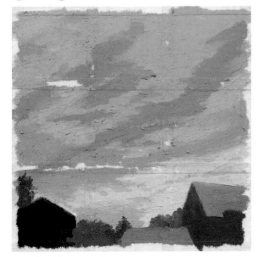

12 블랙 색연필로 집들에 창문을 그리고 굴뚝과 벽면에 선을 그려 주세요.

Black

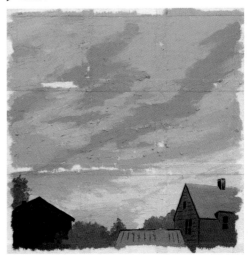

13 화이트 색연필로 집에 무늬를 추가해 주세요.

✎ White

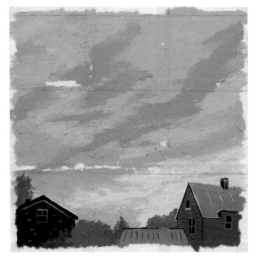

14 블랙 색연필로 나뭇가지와 전선을 그려 주세요.

✎ Black

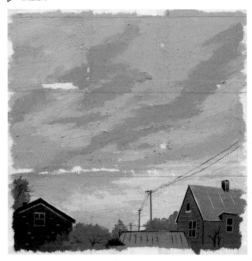

15 화이트 색연필과 펜으로 달과 별, 집과 나무에도 불빛들을 그려 주세요.

✎ White

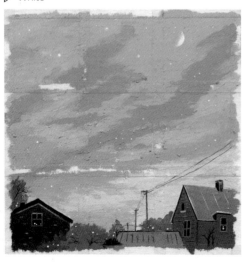

16 종이가 찢어지지 않도록 조심스럽게 마스킹 테이프를 제거하면 창문 프레임에서 바라본 동네 풍경이 완성됩니다.

18

자유롭게 그리는 나만의 하늘

내가 좋아하는 색으로 가득 채운 세상에 하나밖에 없는 하늘을 그려 보세요.
오일 파스텔의 매력을 살린 과감한 터치가 그림을 더 개성 있게 만들어 줄 거예요.

- ● **240** Salmon
- ● **203** Orangish Yellow
- ● **239** Salmon Pink
- ○ **244** White

- ● **243** Pale Yellow
- ● **245** Light Grey
- ● **265** Ice Blue
- ● **255** Light Mauve

- ● **249** Silver Grey
- ● **213** Periwinkle Blue
- ● **214** Mauve
- ● **217** Sky Blue

- ● **218** Ultramarine Blue
- ● **263** Medium Azure Violet
- ● **211** Lilac

1　240번으로 뭉게구름의 형태를 그려 주세요.

 240

2　240번으로 하늘 배경을 넓게 칠해 주세요.

 240

3　203번을 오른쪽 하늘 윗부분에 칠해 주세요.

203

4　239번으로 왼쪽 하늘 위쪽을 넓게 채우고 오른쪽에
도 가볍게 칠해 주세요.

239

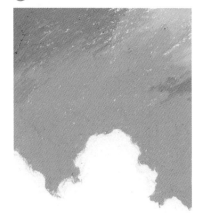

5 손가락이나 키친타월을 이용해 블렌딩해 주세요.

Blending

6 244번으로 뭉게구름 위쪽에 색을 전체적으로 칠한 다음 243번으로 구름의 외곽 형태를 따라 짧은 터치를 넣어 주세요.

 244 243

7 245번과 265번으로 뭉게구름 윗부분 왼쪽에 중간 톤 명암을 만들어 주세요.

 245 265

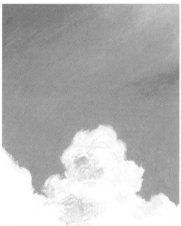

TIP 선들이 촘촘하게 모이면 면처럼 보여 명암을 만들 수 있습니다.

8 255번을 구름 아래쪽에 넓게 칠해 주세요.

 255

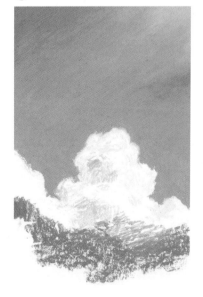

9 키친타월이나 손가락으로 구름 안쪽을 부드럽게 블렌딩해 주세요.

✎ Blending

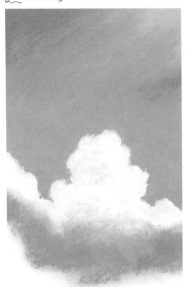

10 249번을 구름 중앙과 왼쪽 덩어리에 칠해 주세요.

⬤ 249

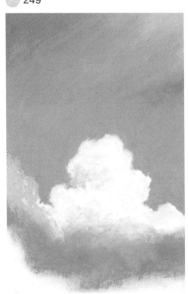

11 213번, 214번, 217번으로 구름 아래쪽을 칠해 주세요.

⬤ 213 ⬤ 214 ⬤ 217

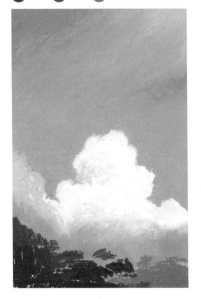

12 구름 아래쪽을 손가락을 이용해 블렌딩해 주세요.

✎ Blending

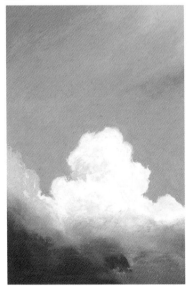

13 217번, 218번, 245번, 263번, 265번으로 구름 안쪽에 터치를 자연스럽게 섞어서 그려 주세요.

● 217 ● 218 ● 245 ● 263 ● 265

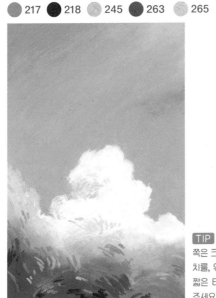

TIP 구름 아래쪽은 크고 굵은 터치를, 위쪽은 얇고 짧은 터치를 넣어 주세요.

14 211번, 213번, 214번, 255번으로 구름 아래쪽에 터치로 명암을 넣어 주세요.

● 211 ● 213 ● 214 ● 255

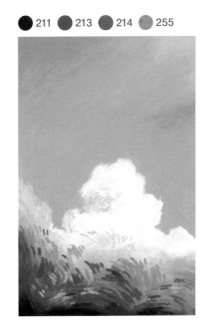

15 239번, 240번으로 구름 밝은 면과 중간 면에 짧은 터치를 넣어주세요.

● 239 ● 240

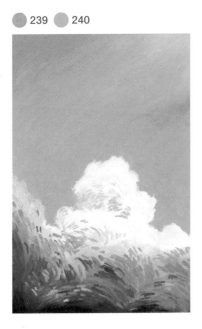

16 203번, 243번, 244번으로 구름 밝은 면에 터치를 넣으면 완성입니다.

● 203 ● 243 ○ 244

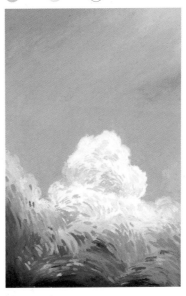

19

꽃밭 위로 펼쳐진 부드러운 하늘

파스텔톤의 부드러운 하늘 아래 귀여운 꽃송이들이 피어있어요.
꽃밭과 하늘의 경계를 자연스럽게 풀어주면 몽환적인 분위기가 만들어져요.

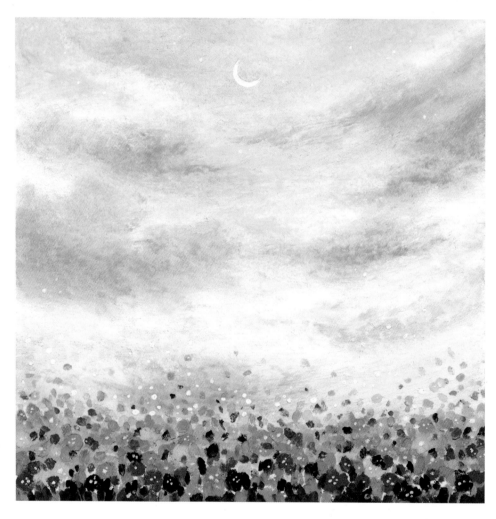

243 Pale Yellow **244** White **239** Salmon Pink **230** Dark Green

203 Orangish Yellow **240** Salmon **213** Periwinkle Blue **232** Moss Green

265 Ice Blue **255** Light Mauve **211** Lilac **241** Light Olive

245 Light Grey **217** Sky Blue **260** Cadmium Red

1 243번으로 하늘 아래쪽을 칠한 다음 203번으로 진한 부분을 추가해 주세요.

● 243　● 203

2 265번과 245번으로 하늘 위쪽을 칠해 주세요.

● 265　● 245

3 부드러운 파스텔톤을 만들기 위해 244번을 하늘 전체에 덮어서 칠해 주세요.

○ 244

4 키친타월을 이용해 하늘을 부드럽게 블렌딩해 주세요.

∿ Blending

5 240번으로 하늘에 구름을 그려 주세요.

 240

TIP 가볍게 흩어진 구름을 표현하기 위에 구름 끝을 그릴 때 힘을 빼고 그려 주세요.

6 255번으로 구름을 추가해서 그려 주세요.

255

7 키친타월이나 손가락을 이용해서 부드럽게 구름을 블렌딩해 주세요.

Blending

8 217번과 265번으로 하늘 위쪽을 위주로 구름을 추가해 주세요.

217 265

9 243번과 244번으로 하늘 전체에 밝은 구름을 그려 주세요.

243 ⬡ 244 ◯

10 면봉이나 손가락을 이용해서 구름들을 부드럽게 블렌딩해 주세요.

Blending

11 240번, 239번으로 하늘 아래 꽃송이들을 그려 주세요.

240 ● 239 ●

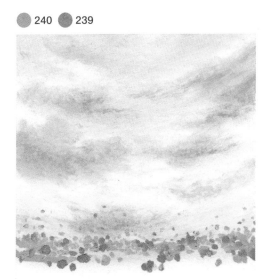

12 203번으로 하늘 아래쪽에 구름을 추가해 주고 꽃밭에도 꽃송이를 그려 주세요.

203 ●

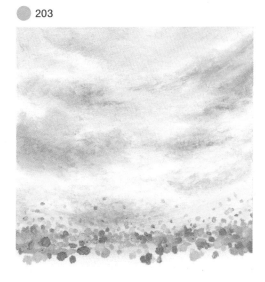

13 213번과 255번으로 꽃밭 사이사이에 꽃송이를 그려 주세요.

● 213 ● 255

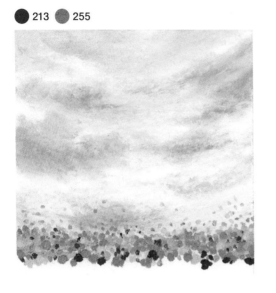

14 211번과 260번으로 꽃밭 앞쪽을 위주로 큰 꽃송이를 그리고 뒤쪽에는 작은 꽃송이를 그려 주세요.

● 211 ● 260

15 230번, 232번, 241번을 섞어서 꽃밭 앞쪽에 잎을 가득 채워서 그리고 뒤쪽에는 꽃송이 사이에 그려 주세요.

● 230 ● 232 ● 241

16 화이트펜으로 하늘에 달과 별을 은은하게 그리고 꽃밭에 흩날리는 꽃가루를 그려주면 완성입니다.

✎ White

Q&A

색을 고르는 게 어려워요.
작가님만의 색 조합 방법이
있나요?

색을 고를 때 가장 처음 고민하는 것은 '이 그림의 주제는 무엇인가?' 입니다. 주제라고 해서 거창하게 생각하지 않아도 괜찮습니다. 이 그림에서 표현하고 싶은 감정이나 분위기, 느낌도 주제가 될 수 있습니다. 이번에 그리고 싶은 그림의 분위기가 '행복'이라고 생각한다면 행복한 감정을 나타내기 위해서는 채도가 낮고 어두운색보다는 채도가 높고 밝은 색감들이 어울리겠죠? 채도가 높고 밝은 색감들도 정말 다양한 색이 있기 때문에 구체적으로 색을 고르기 위해서 행복에 대한 주제를 그리는 대상이 누구인지, 상황이 무엇인지, 배경이 무엇인지를 고려해야 합니다. 그렇게 범위를 좁혀 나가면서 스케치를 구체적으로 하듯이 색도 구체적으로 계획할 수 있어요. 저는 즉흥적으로 색을 칠하고 그릴 때도 있지만 작은 종이에 큰 색 조합을 미리 연습해 보고 그릴 때가 많아요. 크게 2~3가지 정도의 색을 정해 어울리는지 조합해서 마음에 드는 배색을 찾았다면 그림을 크게 그릴 때 작은 부분들은 어렵지 않게 채울 수 있어요.

색을 잘 쓰는 방법은 많은 색을 시도해 보는 것에서 시작할 수 있어요.
어떤 일이든 경험이 많이 쌓이면 능숙해질 수 있듯이 색을 고르고 조합하는 일도 많은 색을 조합해 보고 시도해 보면서 노하우가 쌓일 거예요.
색을 바라보는 시각은 주관적이기 때문에 사람마다 취향이 달라요. 내가 좋아하는 색들을 위주로 다양한 시도를 해본다면 자신만의 색감을 찾을 수 있을 거예요. 흰 종이 위에 어떤 색을 써야 할지 너무 막막하다면 좋아하는 화가들의 그림이나 내가 매력적으로 느껴졌던 사진의 색 조합을 따라 그리는 것도 방법입니다.

PART
05

만나고 싶은
내일의 하늘

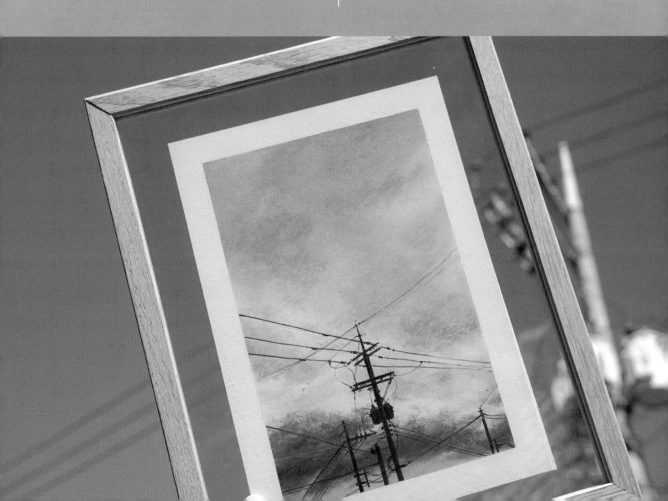

20

구름 사이로 햇빛이 비치는 하늘

풍성한 뭉게구름 사이로 햇빛이 들어오는 하늘은 신비로운 분위기를 만들어 내요.
구름과 빛으로만 표현하는 하늘을 함께 그려 볼까요?

● **249** Silver Grey ● **203** Orangish Yellow ● **246** Grey ● **223** Turquoise Blue

● **245** Light Grey ● **265** Ice Blue ● **217** Sky Blue

● **243** Pale Yellow ○ **244** White ● **263** Medium Azure Violet

1 249번으로 구름의 밑색을 칠해 주세요.

🔵 **249**

2 245번으로 구름의 중간 면을 칠해 주세요.

🔵 **245**

3 키친타월이나 손가락으로 부드럽게 블렌딩해 주세요.

〰️ Blending

4 243번과 203번으로 구름 사이로 들어오는 따뜻한 빛을 그려 주세요.

⬤ 243 ⬤ 203

5 265번으로 구름의 외곽선을 잡으면서 하늘 바탕을 칠한 다음 244번을 덧칠해 주세요.

⬤ 265 ◯ 244

6 하늘 배경을 키친타월로 부드럽게 블렌딩해 주세요.

✐ Blending

7 249번을 진하게 구름 위에 올려 양감을 잡아 주세요.

🔵 249

8 245번을 구름 중간 면에 진하게 칠해 주세요.

🔵 245

9 246번으로 구름 중심 쪽에 어두운 면을 그려 주세요.

🔵 246

10 손가락을 이용해서 구름 안쪽을 부드
럽게 블렌딩해 주세요.

ℓ Blending

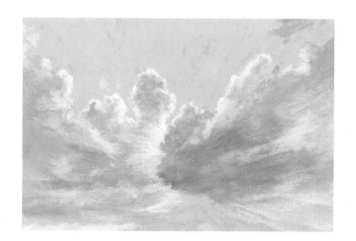

11 244번으로 구름에 외곽선을 칠하고
빛이 들어오는 느낌으로 구름 안쪽에도 밝
은 면을 추가해 주세요.

◯ **244**

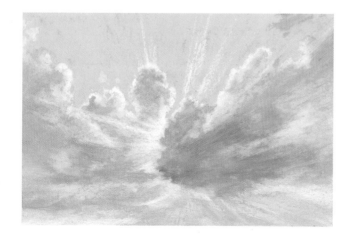

12 따뜻한 빛의 느낌을 내기 위해 243번
으로 구름에 밝은 면을 추가하고 244번으
로 구름 사이에서 하늘로 뻗어가는 빛을
그려 주세요.

⬤ **243** ◯ **244**

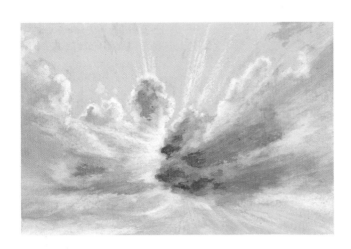

13 217번과 263번으로 구름 중앙 쪽에
명암을 추가해 주세요.

 217 ⬤ 263

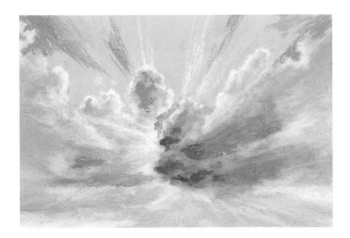

14 223번과 265번으로 사선으로 하늘
의 진한 부분을 칠해 주세요.

 TIP 하늘에 빛이 들어오는 부분 주변에 진한 색
을 추가해 주면 밝은색과 대비를 이루어 빛을 더 강
하게 표현할 수 있습니다.

⬤ 223 ⬤ 265

143

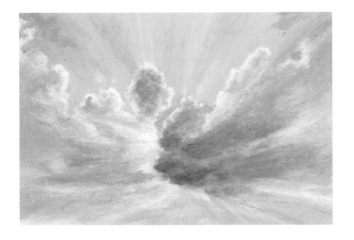

15 손가락으로 지금까지 칠한 색들을 부
드럽게 블렌딩해 주세요.

✐ Blending

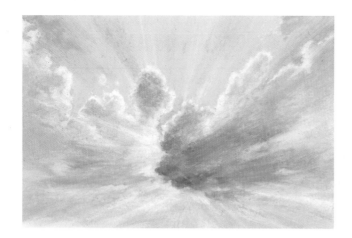

16 244번과 화이트 색연필로 강조해 주고 싶은 빛 부분을 더 그려주면 완성입니다.

◯ **244** ✎ White

창문 밖에 펼쳐진 노을 하늘

은은한 노을의 색감이 어두운 창문 실루엣과 대비를 이루어 멋진 풍경을 만들어 내요.
반듯한 창문 프레임을 그리기 위해 자를 준비해 주세요!

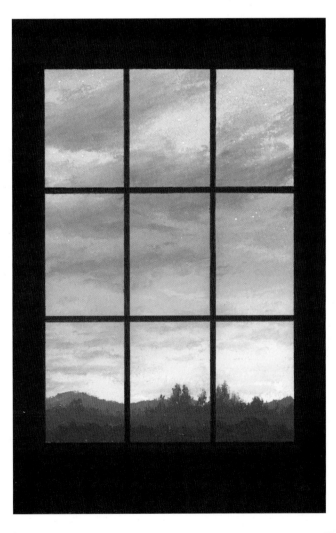

243 Pale Yellow	244 White	265 Ice Blue	271 Verona Green
240 Salmon	203 Orangish Yellow	246 Grey	272 Dark Cool Grey
239 Salmon Pink	245 Light Grey	248 Black	219 Prussian Blue

1 243번으로 화면 중심 아래에 가볍게 색을 칠해 주세요.

243

2 240번으로 하늘을 연결해서 칠해 주세요.

240

3 239번을 240번과 겹쳐서 칠해 주세요.

239

4 244번을 하늘 아래쪽에 덧칠해 주세요.

244

TIP 색의 경계를 겹쳐서 칠하면 블렌딩했을 때 색이 자연스럽게 연결될 수 있습니다.

5 부드러운 색감을 만들기 위해 203번을 한 번 더 겹쳐서 칠해 주세요.

 203

6 245번을 하늘 위쪽에 중간 부분을 비워두고 칠해 주세요.

245

7 265번을 비어있는 하늘 윗부분에 칠해 주세요.

265

8 키친타월로 하늘을 블렌딩해 주세요.

Blending

9 245번과 246번으로 구름을 그려 주세요.

● 245 ● 246

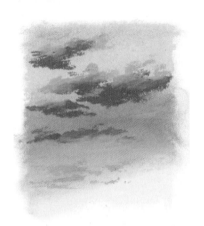

10 239번과 240번으로 회색 구름 옆 붉은빛을 받은 구름을 추가해 주세요.

● 239 ● 240

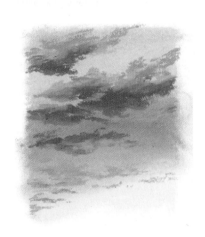

11 203번과 243번으로 노을이 지는 아래쪽 하늘에 잔잔한 구름을 그려 주세요.

● 203 ● 243

12 손가락이나 면봉을 이용해서 구름을 블렌딩해 주세요.

✎ Blending

13 하늘 아래에 271번으로 산을 그린 후 272번, 219번으로 단계별로 숲 실루엣을 그려 주세요.

● 271　● 272　● 219

TIP 앞쪽에 있는 실루엣은 진한 색으로 그리고 뒤로 멀어질수록 연한 색으로 그리면 원근감을 나타낼 수 있습니다.

14 자를 이용하여 블랙 색연필로 창문 프레임을 그려 주세요

✏ Black

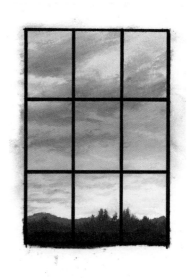

15 248번으로 창문 외곽을 칠해 주세요.

● 248

16 찰필이나 면봉으로 창문 외곽을 블렌딩하면 완성입니다.

✍ Blending

22

산책길에 만난 오후의 하늘

한적한 언덕길을 반려동물과 함께 산책할 때 보고 싶은 오후의 하늘을 상상해 보세요.
따뜻한 노란빛에 좋아하는 보랏빛을 섞어 동화 같은 색감으로 완성했어요!

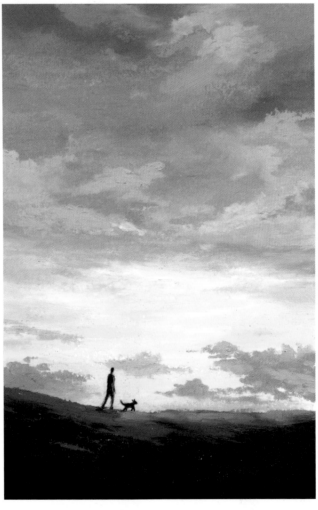

- 202 Yellow
- 243 Pale Yellow
- 244 White
- 203 Orangish Yellow
- 265 Ice Blue
- 245 Light Grey
- 255 Light Mauve
- 215 Light Purple Viole
- 216 Pink
- 214 Mauve
- 240 Salmon
- 249 Silver Grey
- 254 Grey Pink
- 213 Periwinkle Blue
- 211 Lilac
- 261 Azure Violet
- 219 Prussian Blue

1 202번, 243번, 244번을 가로선으로 자연스럽게 섞어서 하늘 아래를 칠해 주세요.

 202 243 ◯ 244

2 203번을 외곽에 연결해 칠해 주세요.

● 203

3 265번을 하늘 중심 쪽에 칠한 다음 244번을 덮어서 칠해 주세요.

● 265 ◯ 244

4 245번과 255번으로 하늘 위쪽을 칠해 주세요.

 245 255

TIP 블렌딩했을 때 연한 하늘색을 얻기 위해 244번을 밀도 있게 칠해 주세요.

5 215번과 216번을 연결해 칠해 주세요.

● 215 ● 216

6 214번으로 하늘 윗부분에 남아 있는 곳을 채워 주세요.

● 214

7 키친타월로 하늘 윗부분을 중점적으로 블렌딩해 주세요.

〰 Blending

8 하늘 윗부분에 240번으로 구름을 그리고 중앙 부분에는 216번과 244번을 겹쳐서 그려 주세요.

● 240 ● 216 ○ 244

9 245번과 249번으로 하늘 윗부분에 밝은 구름을 추가해 주세요.

245 249

10 255번으로 구름들 사이사이에 색을 추가해 주세요.

255

11 손가락이나 면봉을 이용해서 구름을 블렌딩해 주세요.

Blending

TIP 모든 구름을 블렌딩해서 부드럽게 만들지 않고 오일 파스텔 질감이 느껴지는 부분은 남겨 주세요.

12 245번과 254번으로 하늘 아랫부분 위주로 구름을 그려 주세요.

245 254

13 243번과 244번으로 하늘 중앙 부분에 밝은 구름을
추가해 주세요.

🔵 243 ⚪ 244

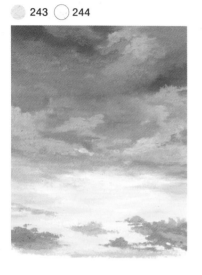

14 255번으로 하늘 아래 언덕이 시작되는 부분을 그린
다음 213번으로 연결해 아래쪽까지 칠해 주세요.

🔵 255 ⚫ 213

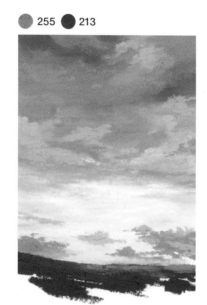

15 211번, 261번, 219번을 섞어서 언덕 아래쪽을 칠해
주세요.

⚫ 211 ⚫ 261 ⚫ 219

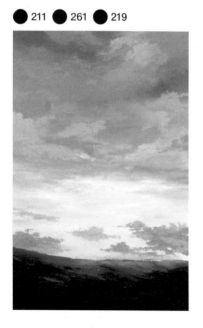

16 블랙 색연필로 언덕 위를 산책하는 사람과 반려동물
의 실루엣을 그려주면 완성입니다.

✏️ Black

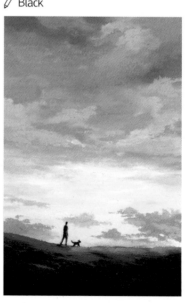

전봇대 실루엣 넘어 오후의 하늘

매일 무심코 지나쳤던 전봇대도 동화 같은 구름과 함께하면 훌륭한 그림의 소재가 됩니다.
악보처럼 펼쳐진 전선들로 하늘을 채워 볼까요?

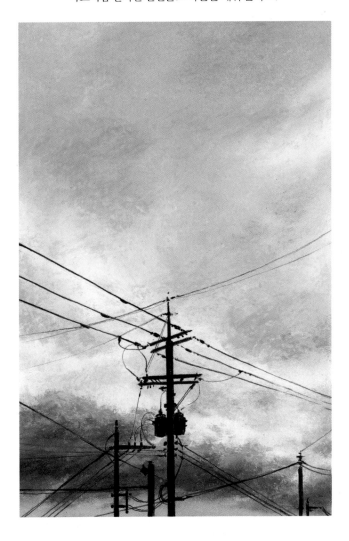

243 Pale Yellow	**215** Light Purple Violet	**263** Medium Azure Violet	**213** Periwinkle Blue
265 Ice Blue	**244** White	**255** Light Mauve	**219** Prussian Blue
240 Salmon	**239** Salmon Pink	**261** Azure Violet	

1 243번으로 하늘을 여백을 남겨 칠해 주세요.

243

2 265번을 하늘 아래쪽에 사선으로 가볍게 칠해 주세요.

265

3 240번으로 하늘 위쪽을 넓게 채워준 다음 아래쪽을 밀도 있게 칠해 주세요.

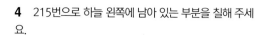

240

4 215번으로 하늘 왼쪽에 남아 있는 부분을 칠해 주세요.

215

5 244번으로 하늘 중앙 부분을 덧칠해 주세요.

6 키친타월로 하늘 전체를 부드럽게 블렌딩해 주세요.

◯ 244

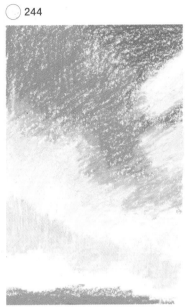

∿ Blending

TIP 흰색을 덧
칠하면 부드러운
파스텔톤을 만들
수 있습니다.

7 240번과 239번으로 하늘 윗부분에 구름을 그려 주세요.

8 263번으로 하늘 아래쪽에 구름을 그려 주세요

⬤ 240 ⬤ 239

⬤ 263

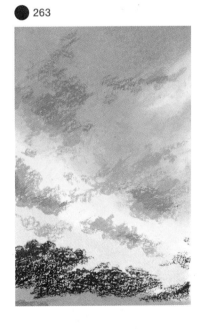

9 키친타월이나 손가락을 이용해서 구름을 블렌딩해 주세요.

✎ Blending

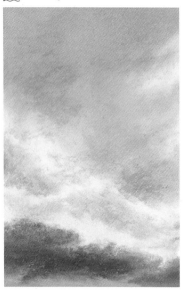

10 255번으로 하늘 위쪽 구름에 부분적으로 색을 추가하고 아래에 있는 푸른 구름 윗부분에도 색을 올려 주세요. 261번으로 푸른 구름 아래쪽에 명암을 넣어주세요.

● 255 ● 261

11 213번과 263번으로 푸른 구름 중앙에 명암을 잡아주세요.

● 213 ● 263

12 219번으로 푸른 구름 아래쪽에 어두운 면을 칠하고 244번으로 하늘 위쪽의 밝은 면을 칠해 주세요.

● 219 ○ 244

13 손가락이나 면봉으로 구름을 블렌딩해 주세요.

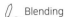
Blending

14 240번으로 푸른 구름 윗부분을 칠한 다음 블랙 색연필로 전봇대 기둥을 그려 주세요.

⬤ 240 ✏ Black

15 전봇대 기둥에 구조물을 다양하게 그려 주세요. 중심에 있는 전봇대에는 원통 모양의 변압기도 양쪽으로 그려 주세요.

✏ Black

16 전봇대 구조물에 연결된 전선을 다양한 각도로 그려 주면 완성입니다.

✏ Black

TIP 전선의 굵기가 똑같으면 그림이 단조로워 보이니 선의 강약을 조절해서 그려 주세요.

◇ 24 ◇

등대가 있는 해변의 하늘

사선으로 물들어 가는 초저녁의 해변 하늘을 그려 볼까요?
주변을 밝혀주는 등대가 있어 더욱 따뜻해 보이는 풍경이에요.

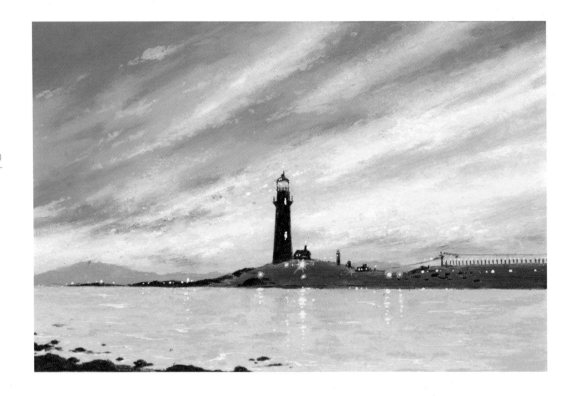

- 203 Orangish Yellow
- 243 Pale Yellow
- 249 Silver Grey
- 245 Light Grey
- 255 Light Mauve
- 215 Light Purple Violet
- 213 Periwinkle Blue
- 214 Mauve
- 263 Medium Azure Violet
- 246 Grey
- 219 Prussian Blue
- 264 Light Azure Violet

1 243번으로 화면 중앙에 사선으로 밝은 구름을 그려 주세요.

 243

2 249번으로 밝은 구름 주변을 연결해서 칠하고 위쪽 하늘에도 사선으로 구름을 그려 주세요.

 249

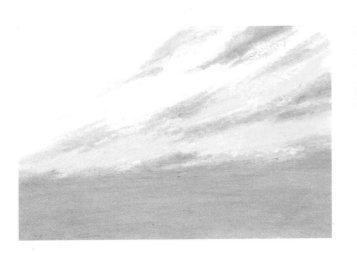

3 245번으로 바다가 될 아랫부분과 구름 사이를 칠한 다음 249번과 자연스럽게 연결될 수 있도록 블렌딩해 주세요.

TIP 구름은 찰필이나 면봉을 사용하고 바다는 범위가 넓기 때문에 키친타월을 사용하면 좋습니다.

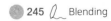 245 ⟋ Blending

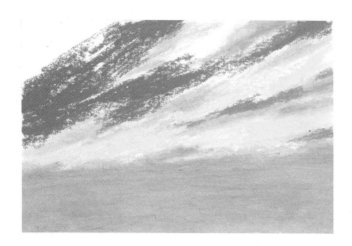

4 사선으로 결을 살린 구름 모양을 계속 유지하면서 255번으로 하늘을 칠해 주세요.

● 255

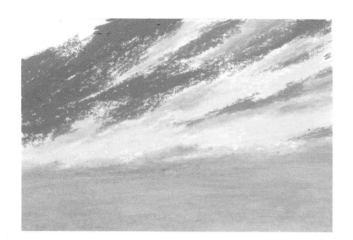

5 215번으로 구름 사이사이 색을 덧칠해 주세요.

● 215

6 밝은 구름들이 어두워지지 않게 보라색 구름들을 면봉이나 손가락으로 블렌딩해 주세요.

✎ Blending

7 213번으로 남아 있는 하늘 부분을 칠하고 214번으로 밝은 구름 사이사이에 사선으로 진한 구름을 그려 주세요.

● 213 ● 214

8 263번으로 왼쪽 중앙 부분에서 사선으로 퍼지게 구름을 그려 주세요.

● 263

163

9 앞에서 칠한 구름들을 면봉이나 손가락으로 블렌딩해 주세요.

Blending

10 249번으로 밝은 구름 옆에 색을 한 번 더 올려 주세요. 어두운 구름들 위에도 가볍게 칠해주면 새털구름 느낌을 낼 수 있습니다.

249

11 246번으로 멀리 있는 섬을 그려 주세요. 오른쪽에는 등대가 있을 해안을 219번으로 그려 주세요.

TIP 종이를 깔고 칠하면 수평선을 깔끔하게 마감할 수 있습니다.

246 219

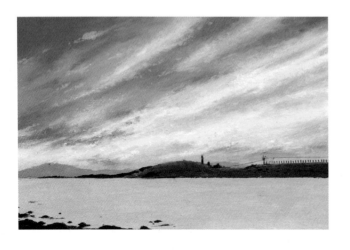

12 블랙 색연필로 해안에서 바다 쪽으로 낮게 깔린 돌과 화면 왼쪽 아래 해변에 있는 돌을 그려주고 땅 위에 구조물들의 실루엣을 작게 그려 주세요.

Black

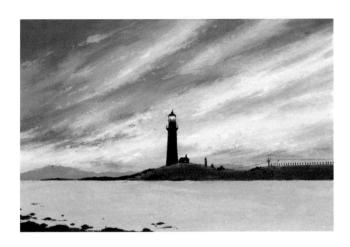

13 블랙 색연필로 등대와 옆에 있는 작은 집을 그려 주세요.

TIP 배경이 그려진 그림 위에 색연필 드로잉을 할 때 손에 오일 파스텔이 묻어 번질 수 있어요. 깨끗한 종이나 포스트잇 등을 손아래 깔고 그리면 좋습니다.

🖊 Black

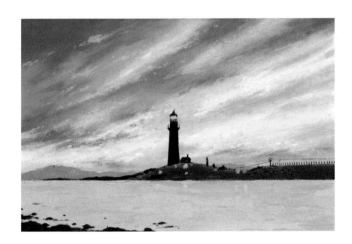

14 243번과 203번으로 등대와 땅, 바다 위에 불빛을 밝혀 주세요.

🔵 243 🔵 203

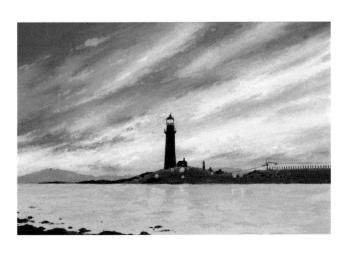

15 264번으로 바다 위에 잔잔한 물결을 그려 주세요.

 264

16 화이트펜으로 등대의 불빛, 해안과 바다 위 빛나는 불빛을 그려 주세요. 잔잔한 물결을 연하게 그려주면 완성입니다.

✏ White

⟨25⟩

바다 위 화려한 노을 하늘

화려한 색감의 노을로 바다가 붉은빛으로 물들어 가는 풍경을 그려 보아요.
짙은 어두움이 깔린 바다 위에 배들의 실루엣이 잘 어울리는 풍경이에요.

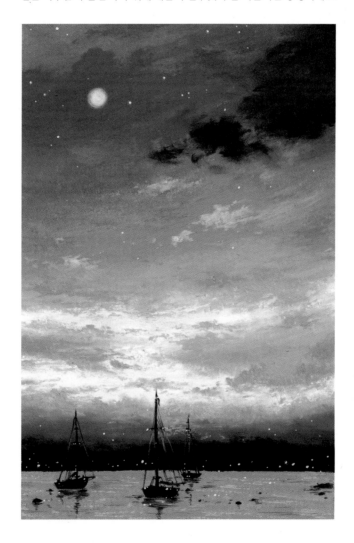

243 Pale Yellow 214 Mauve 211 Lilac 248 Black

244 White 255 Light Mauve 265 Ice Blue

240 Salmon 215 Light Purple Violet 245 Light Grey

239 Salmon Pink 212 Violet 256 Deep Salmon

1 243번과 265번을 하늘 중앙 아래에 칠한 다음 244번으로 덧칠해 주세요.

 243 265 ◯ 244

2 240번으로 하늘 중앙 부분을 칠해 주세요.

 240

3 239번으로 바다가 될 하늘 아랫부분을 밀도 있게 칠해주고 하늘 위쪽도 연결해서 칠해 주세요.

 239

4 214번을 하늘 위아래에 칠해 주세요.

● 214

5 255번을 214번과 연결해서 칠해 주세요.

255

6 키친타월로 하늘과 바다를 부드럽게 블렌딩해 주세요.

Blending

7 214번과 215번으로 하늘 위아래에 구름을 그려 주세요.

214 215

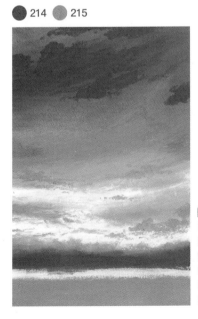

TIP 블렌딩한 후에 진한 구름들을 올릴 예정이니 흰부분이나 블렌딩 경계가 끊겨 보이는 부분이 있어도 괜찮습니다.

8 212번으로 하늘 오른쪽 윗부분에 구름을 그리고 아래쪽에도 얇게 구름을 그려 주세요.

212

9 211번으로 212번 주변에 어두운 구름을 추가해 주세요.

● 211

10 손가락으로 진한 구름을 블렌딩해 주세요.

〰 Blending

11 265번과 245번으로 하늘 중앙 부분에 얇은 구름을 그려 주세요.

● 265 ● 245

12 240번과 256번으로 하늘 전체에 얇은 구름을 그려 주세요.

● 240 ● 256

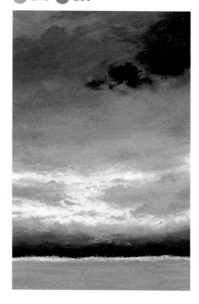

13 248번으로 하늘 아래쪽을 어둡게 칠해 주세요.

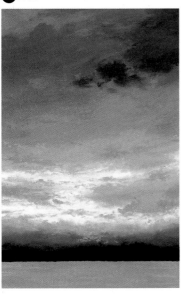

14 블랙 색연필로 바다 위에 떠있는 배와 물결에 비치는 실루엣을 그려 주세요.

🖊 Black

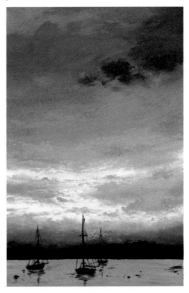

15 244번으로 하늘의 밝은 구름과 바다의 물결을 그려 주세요.

◯ 244

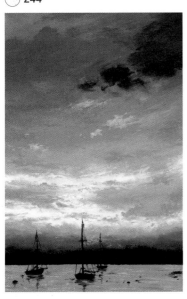

16 244번으로 하늘에 떠있는 보름달을 그려준 다음 화이트펜으로 별과 바다에 떠있는 배들의 불빛을 그려 주면 완성입니다.

◯ 244 🖊 White

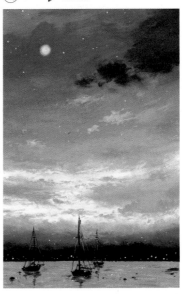

◇ 26

갯벌 위 펼쳐진 저녁 하늘

갯벌하면 어두운 진흙색이 펼쳐진 모습을 떠올리기 쉽지만,
노을이 지는 저녁 하늘이 갯벌의 잔잔한 물 위에 비치는 모습을 상상해 보세요.
화려한 색감으로 채운 갯벌의 풍경을 함께 그려 보아요.

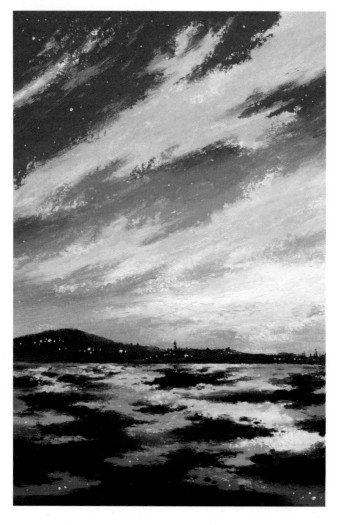

● 203 Orangish Yellow ● 245 Light Grey ● 263 Medium Azure Violet ● 248 Black

● 243 Pale Yellow ● 264 Light Azure Violet ● 213 Periwinkle Blue

○ 244 White ● 217 Sky Blue ● 219 Prussian Blue

1 203번으로 하늘에는 사선으로 큰 구름을 그려주고 아래에는 갯벌에 비치는 하늘색을 넓게 칠해 주세요.

● 203

2 243번을 203번에 연결해서 칠해 주세요.

● 243

3 244번을 아랫부분에 덧칠해 주세요.

○ 244

TIP 화이트를 아랫부분 위주로 덧칠하면 위쪽으로 갈수록 점점 진해지는 구름의 색 변화를 만들 수 있습니다.

4 키친타월로 부드럽게 블렌딩해 주세요.

〰 Blending

5 245번으로 하늘 아래쪽과 바닥에도 칠해 주세요.

245

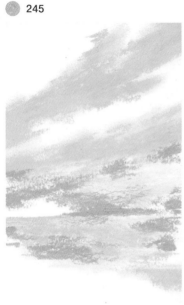

6 264번으로 하늘 중앙 부분까지 색을 칠하고 바닥도 아래쪽까지 칠해 주세요.

264

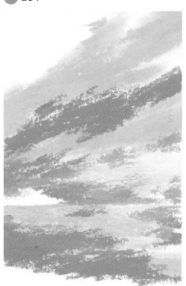

7 217번을 264번에 연결해서 칠해 주세요.

217

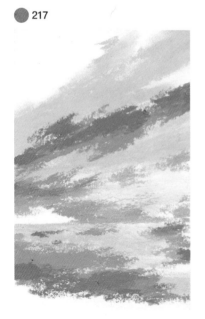

8 263번으로 하늘과 바닥의 끝을 살짝 남겨놓고 비어 있는 부분을 칠해 주세요.

263

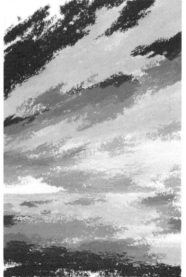

9 213번으로 하늘과 바닥끝을 칠해 주세요.

10 찰필이나 면봉으로 하늘과 바닥을 블렌딩해 주세요.

● 213

✍ Blending

11 244번으로 밝고 가벼운 새털구름을 하늘에 전체적으로 그려 주세요.

12 219번으로 멀리 보이는 섬의 실루엣을 그려 주세요.

○ 244

● 219

13 찰필로 섬의 실루엣을 블렌딩한 다음 블랙 색연필로 나무와 건물 실루엣을 작게 그려 주세요.

✍ Blending ✎ Black

14 248번으로 갯벌의 진한 부분을 그려 주세요.

⬤ 248

15 찰필이나 면봉을 이용해서 갯벌의 진한 부분을 블렌딩해 주세요.

✍ Blending

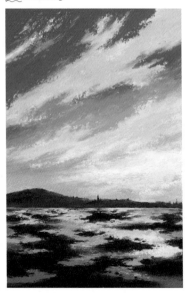

16 화이트펜으로 하늘의 별과 섬에 빛나는 불빛을 그리면 완성입니다.

✎ White

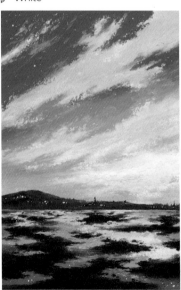

보름달이 떠있는 몽환적인 하늘

밤하늘에 떠있는 보름달을 보면 어릴 적 들었던 재미있는 이야기들이 생각나요.
어두운 밤하늘에 빛나는 밝은 달도 좋지만 은은하고 신비로운 색감으로 채운 하늘도
보름달과 잘 어울려 몽환적인 느낌을 낼 수 있어요.

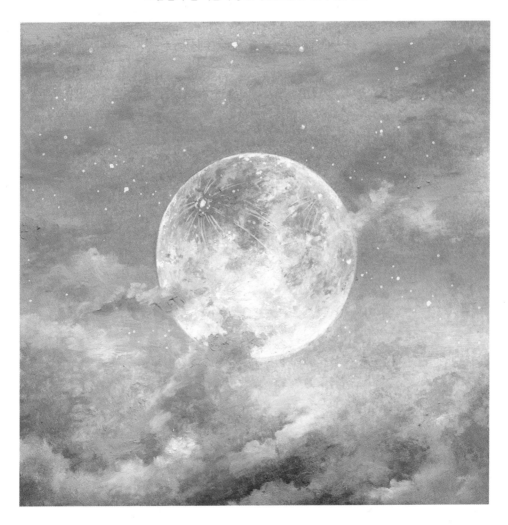

● **249** Silver Grey ● **245** Light Grey ● **256** Deep Salmon ○ **244** White

● **255** Light Mauve ● **246** Grey ● **263** Medium Azure Violet

● **254** Grey Pink ● **240** Salmon ● **243** Pale Yellow

1 넓은 마스킹 테이프를 원형으로 잘라 보름달을 그릴 자리에 붙여주고 249번으로 달 아래 하늘을 칠해 주세요.

 249

TIP 넓은 마스킹 테이프가 없을 때에는 종이를 잘라서 뒤에 마스킹 테이프를 붙여 고정할 수 있습니다.

2 255번으로 달 양쪽 하늘과 왼쪽 윗부분을 칠해 주세요.

● 255

3 254번으로 달 주변 하늘을 칠해 주세요.

● 254

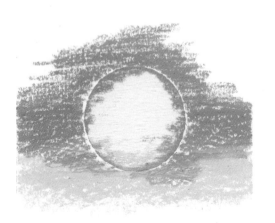

4 키친타월로 부드럽게 블렌딩해 주세요. 마스킹 테이프 옆도 꼼꼼하게 채워 주세요.

 Blending

5 245번으로 하늘 위쪽을 넓게 칠하고 아래쪽에도 살짝 칠해 주세요.

🔘 **245**

6 246번으로 위쪽 하늘의 남은 부분을 칠해 주세요.

⚫ **246**

7 키친타월이나 손가락으로 하늘을 부드럽게 블렌딩해 주세요.

✍ Blending

8 240번으로 하늘 아래쪽에 구름을 그려 주세요. 뭉게구름처럼 덩어리를 잡아 줍니다.

🔘 **240**

9 256번으로 구름 아래쪽을 칠해 명암을 잡아 주세요.

10 249번으로 구름 끝을 가볍게 덮어 주세요.

TIP 차분한 분위기를 내고 싶을 때는 밝은 회색을 덮어 채도를 낮춥니다.

11 아래에 있는 구름을 키친타월이나 손가락을 이용해 부드럽게 퍼질 수 있도록 블렌딩해 주세요.

Blending

12 246과 263번으로 아래에 있는 구름의 어두운 부분을 칠해 주세요.

246 ● 263

13 면봉으로 구름을 부드럽게 블렌딩해 주세요.

TIP 끝이 작고 둥근 면봉이 뭉게구름을 자연스럽게 블렌딩하기 좋습니다.

14 보름달에 붙였던 마스킹 테이프를 제거하고 243번과 240번을 힘을 빼고 연하게 칠해 주세요.

 243 240

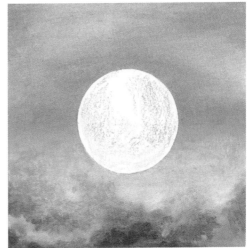

15 244번을 달에 전체적으로 가볍게 올려 밝게 만들어 준 다음 249번으로 달의 표면의 느낌을 내기 위해 밑색을 남기면서 칠해 주세요.

 244 249

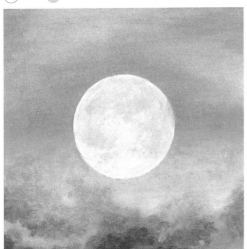

16 254번으로 달의 어두운 표면과 작은 구름 덩어리들을 칠한 다음 블렌딩해 주세요.

254

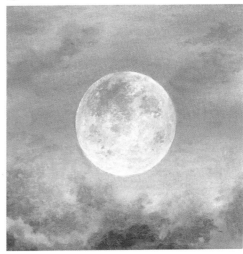

17 245번으로 하늘 전체에 퍼져있는 구름을 그려 주세요.

 245

18 255번으로 달의 윗부분에 어두운 표면을 칠하고 전체적으로 구름들에 색을 칠해 주세요.

⬤ 255

19 244번으로 달 중심 부분과 구름의 밝은 면을 두껍게 칠해 주세요.

◯ 244

20 화이트펜과 색연필로 달의 분화구와 표면의 밝은 부분을 그리고 하늘에 빛나는 별을 그려 완성해 주세요.

✎ White

TIP 달의 분화구는 진한 색 위에 화이트를 올려야 대비가 강해 묘사하는 부분이 잘 보입니다.

\diamondsuit **28**

야자수 잎 사이로 보이는 해변의 하늘

야자수와 노을이 지는 하늘은 휴가로 떠나고 싶은 이국적인 해변의 모습을 떠올리게 해요.
붉은빛으로 점점 물들어가는 하늘을 그리며 휴가를 떠나는 즐거운 상상을 해볼까요?

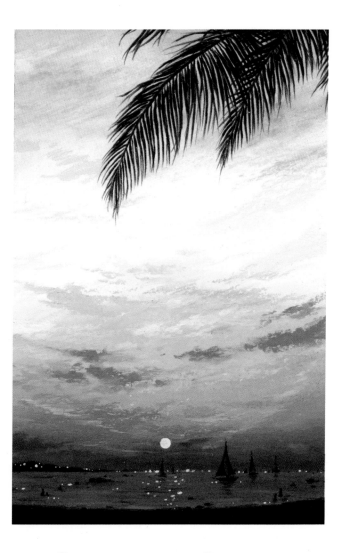

- **203** Orangish Yellow
- **243** Pale Yellow
- **244** White
- **265** Ice Blue
- **245** Light Grey
- **223** Turquoise Blue
- **240** Salmon
- **239** Salmon Pink
- **260** Cadmium Red
- **209** Carmine
- **205** Orange
- **206** Flame Red

1 203번을 화면 중앙 아래에 넓게 칠해 주세요.

 203

2 244번을 위쪽 하늘에 전체적으로 칠한 다음 243번을 203번과 연결해서 가벼운 구름 느낌으로 칠해 주세요.

◯ 244 243

TIP 위쪽 하늘을 은은한 파스텔 톤으로 만들기 위해 흰색을 미리 칠하는 작업을 합니다.

184

3 265번과 245번을 하늘 위에 가볍게 채워 주세요.

● 265 ◉ 245

4 223번과 265번으로 하늘 끝을 칠해 주세요.

● 223 ● 265

5 키친타월로 하늘을 블렌딩해 주세요.

Blending

6 240번으로 하늘 아래쪽을 칠해 주세요.

240

7 239번을 연결해서 칠해 주세요.

239

8 260번을 하늘과 바다까지 넓게 칠해 주세요.

260

9 손가락이나 키친타월을 이용해서 부드럽게 블렌딩해 주세요.

✎ Blending

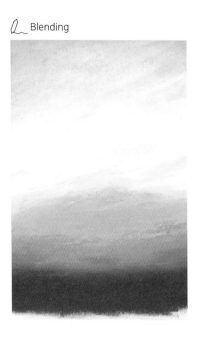

11 205번과 206번으로 하늘에 구름을 그리고 파도결을 그려 주세요.

● 205 ● 206

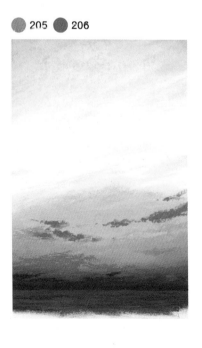

10 209번으로 하늘 아래를 칠해 바다와 경계를 만들어 주고 잔잔한 파도결을 그려 주세요.

● 209

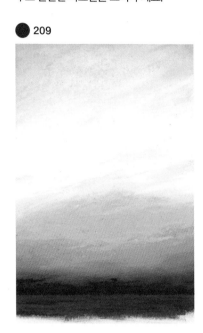

12 239번과 240번으로 하늘 아래쪽은 가늘고 긴 구름과 하늘 위쪽에는 작은 덩어리가 모여있는 구름을 그려 주세요.

● 239 ● 240

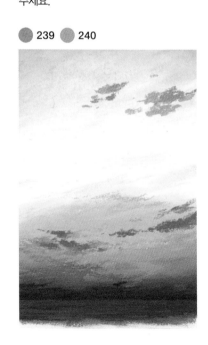

13 203번, 243번, 244번을 자연스럽게 섞어서 하늘 전체에 새털구름을 그려 주세요.

⬤ 203 ⚪ 243 ⚪ 244

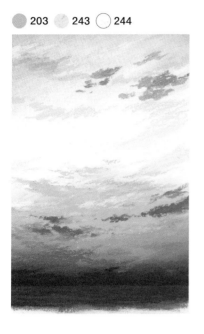

14 223번, 265번으로 하늘 위쪽 구름을 추가하고 213번으로 하늘 아래 구름, 바다에 물결을 그려 주세요.

⬤ 223 ⚪ 265 ⬤ 213

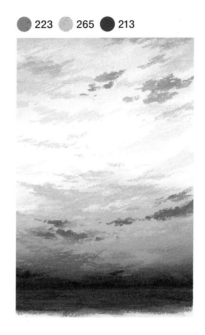

15 찰필이나 면봉을 이용해서 블렌딩해 주세요.

✐ Blending

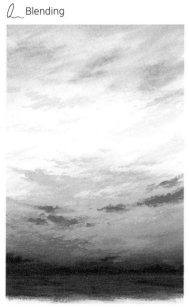

TIP 위쪽 하늘에 있는 구름들은 부드럽게 블렌딩하고 아래쪽에 있는 구름들은 결을 살려 남겨주세요.

16 블랙 색연필로 해변과 멀리 보이는 섬의 실루엣을 그려 주세요.

✐ Black

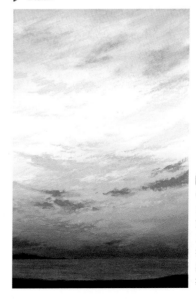

TIP 넓은 면적이면 블랙 오일 파스텔로 칠해도 좋지만, 좁은 면적이고 라인을 한 번에 정리하고 싶을 때는 색연필이 효과적입니다.

17 블랙 색연필로 바다에 떠있는 작은 배들과 사람들의 실루엣을 그려 주세요.

✎ Black

18 블랙 색연필로 하늘 위쪽에 야자수 잎의 줄기를 그려 주세요.

✎ Black

19 블랙 색연필로 야자수 줄기에 얇은 잎들을 그려 주세요.

✎ Black

TIP 전체적인 형태가 아래로 내려올수록 길이가 짧아지게 그려 주세요. 잎을 그릴 때 끝을 얇게 그려주면 자연스러워 보입니다.

20 화이트펜으로 해와 바다에 반짝이는 빛을 그려주면 완성입니다.

✎ White

29

백미러에 비친 노을 하늘

차 안에서 보는 백미러 속 하늘은 작은 액자에 담긴 풍경화 그림 같아요.
자줏빛으로 물드는 노을 하늘을 백미러 안에 담아 볼까요?

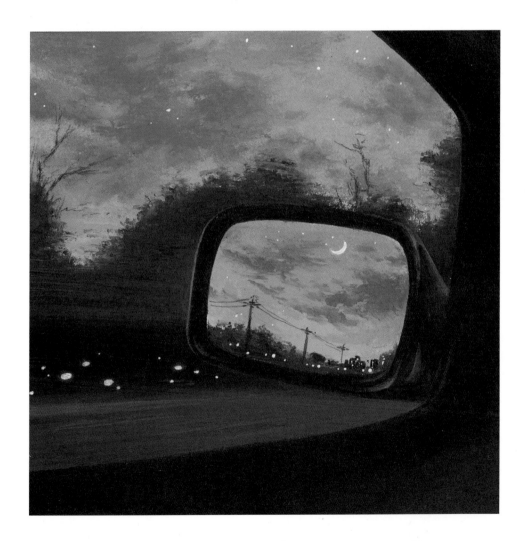

255 Light Mauve	**214** Mauve	**211** Lilac	**248** Black
239 Salmon Pink	**213** Periwinkle Blue	**261** Azure Violet	**219** Prussian Blue
240 Salmon	**260** Cadmium Red	**272** Dark Cool Grey	

1 255번으로 창문 프레임 밖으로 보이는 백미러의 형태를 그려준 다음 하늘을 넓게 칠해 주세요.

● 255

2 239번으로 백미러 안쪽 하늘을 칠하고 창문 밖 하늘 오른쪽도 칠해 주세요.

● 239

3 240번으로 239번을 칠한 하늘 주변을 덮어서 칠해 주세요.

● 240

4 키친타월로 블렌딩해 주세요.

〰 Blending

5 214번으로 창문 밖 하늘에 구름을 그려 주세요.

● 214

6 213번으로 구름에 진한 색을 올려주세요.

● 213

7 손가락이나 면봉을 이용해서 구름을 부드럽게 블렌딩해 주세요.

ℓ Blending

8 239번과 240번으로 하늘에 밝은 구름을 그려 주세요.

● 239 ● 240

9 260번으로 백미러 안에 비친 하늘에 구름을 넓게 그리고 창문 밖 하늘 오른쪽 끝에도 색을 칠해 주세요.

● 260

10 211번으로 풀숲의 실루엣을 백미러 안과 창문 밖에 그려 주세요.

● 211

11 261번과 248번으로 창문 밖 풀숲 아래에 도로 옆 부분을 그려 주세요.

● 261 ● 248

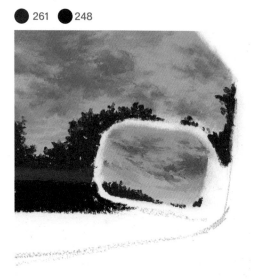

12 272번으로 도로를 그린 후 248번으로 오른쪽 끝에 덧칠해 주세요.

● 272 ● 248

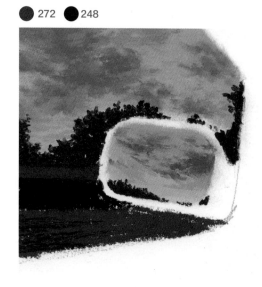

13 찰필이나 면봉으로 블렌딩해 주세요.

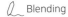
Blending

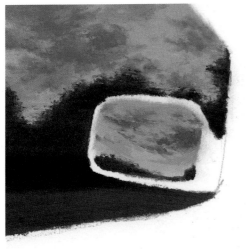

14 219번으로 백미러 옆과 창문 프레임 안쪽을 칠해 주세요.

● 219

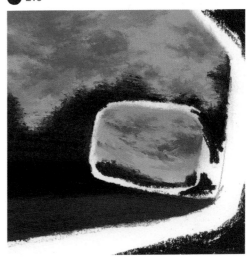

15 248번으로 백미러 외곽과 창문에 남아있는 부분을 칠해 주세요.

● 248

16 찰필로 블렌딩해 주세요.

Blending

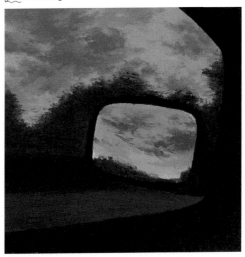

17 블랙 색연필로 백미러와 창문의 외곽선을 정리하고 창밖 풀숲에 나뭇가지를 그려 주세요.

✎ Black

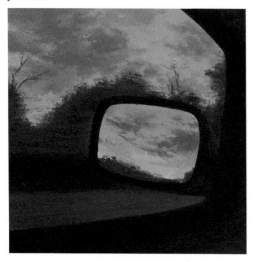

TIP 달리는 차 안에서 본 느낌을 내기 위해 나뭇가지 형태를 정확히 그리지 않고 흐리고 연하게 그려 주세요.

18 화이트 색연필로 백미러 형태를 스크래치 기법으로 다듬어 주고 도로 옆에 빛이 번지는 효과도 내주세요.

✎ White

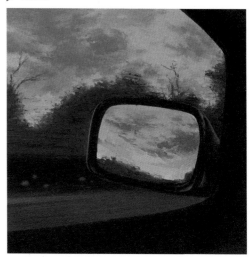

19 블랙 색연필로 백미러 안에 전봇대와 건물들의 실루엣을 그려 주세요.

✎ Black

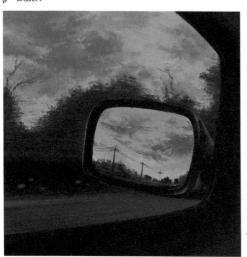

20 화이트펜으로 달과 별, 불빛들을 그려주면 완성입니다.

✎ White

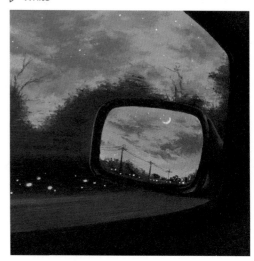

◇ 30

불꽃놀이로 가득 찬 밤하늘

하늘에서 열리는 축제! 다양한 색상의 불꽃들이 하늘을 수놓는 풍경은 매년 기다려지는 이벤트에요.
풍경화 그림의 마지막 장을 즐겁게 그려 보아요.

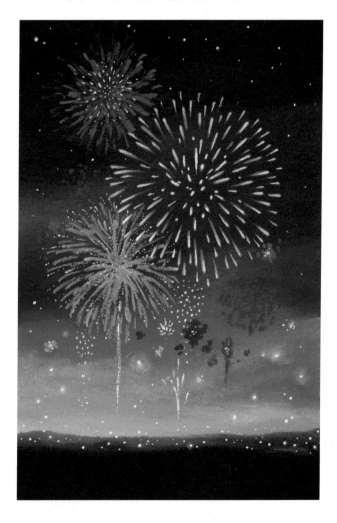

195

- ● 240 Salmon
- ● 239 Salmon Pink
- ● 217 Sky Blue
- ● 263 Medium Azure Violet
- ● 218 Ultramarine Blue
- ● 220 Sapphire Blue
- ● 219 Prussian Blue
- ● 248 Black
- ● 211 Lilac
- ● 213 Periwinkle Blue
- ● 261 Azure Violet
- ● 265 Ice Blue
- ● 224 Turquoise Green
- ● 260 Cadmium Red
- ● 214 Mauve
- ● 202 Yellow
- ● 243 Pale Yellow

1 240번을 하늘 아래쪽에 얇게 칠해 주세요.

⬤ 240

2 239번을 240번 아래위로 연결해서 칠해 주세요.

⬤ 239

3 217번으로 하늘 위쪽을 연결해 칠해 주세요.

⬤ 217

4 263번으로 하늘 중앙 부분까지 3부분으로 나눠 칠해 주세요.

⬤ 263

5 218번과 220번으로 연결해서 칠해 주세요.

● 218 ● 220

6 219번과 248번으로 하늘 윗부분까지 칠해 주세요.

● 219 ● 248

7 키친타월로 하늘을 자연스럽게 블렌딩해 주세요.

Blending

8 211번, 213번, 261번을 섞어서 하늘 아래를 칠해 주세요.

● 211 ● 213 ● 261

TIP 하늘의 불꽃놀이가 화려하니 아래쪽은 구체적인 형태를 그리지 않고 색감으로 바닥을 그려 주세요.

9 248번으로 아랫부분을 넓게 칠해 주세요.

● 248

10 하늘 아랫부분을 찰필이나 면봉으로 블렌딩해 주세요.

〰 Blending

11 화이트 색연필을 사용해 스크래치 기법으로 하늘 중심 부분에 큰 불꽃을 만들어 주세요.

✏ White

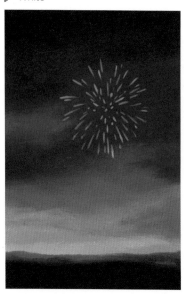

12 265번으로 큰 불꽃 왼쪽 아래에 분수처럼 퍼지는 불꽃을 그려 주세요.

● 265

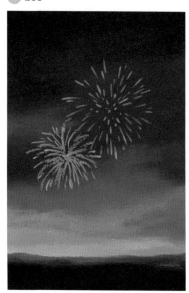

13 224번으로 265번으로 그린 불꽃을 더 풍성하게 만들어 주세요.

● 224

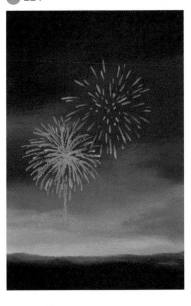

14 화이트 색연필을 뾰족하게 깎아서 가운데 있는 불꽃 외곽에 얇게 퍼지는 모양을 만들어 주세요.

✏ White

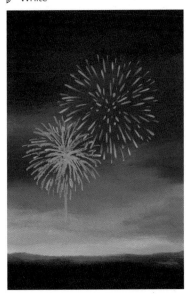

15 260번으로 작게 터지는 불꽃을 여러 개 그려 주세요.

● 260

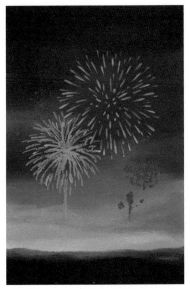

TIP 불꽃이 터지는 모양과 크기를 다양하게 그려 주세요.

16 214번으로 왼쪽 하늘 윗부분에 불꽃을 그려 주세요.

● 214

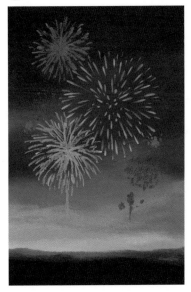

17 261번으로 하늘 위쪽에 터지는 불꽃에 색을 더해주고 아래쪽에도 작게 터지는 불꽃을 그려 주세요.

●261

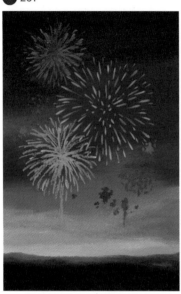

18 243번으로 아래쪽에 불빛들을 그린 다음 중심에 202번을 칠해 주세요.

●243 ●202

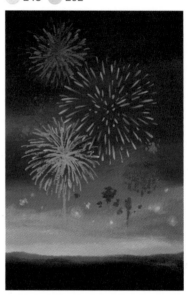

19 화이트펜으로 중심에 있는 큰 불꽃 안을 채워주고 오일 파스텔로 그린 불꽃들에도 반짝이는 효과를 내주세요.

✎ White

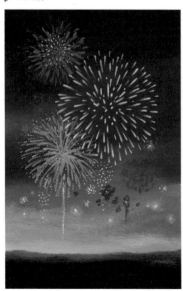

20 화이트펜으로 바닥에 작은 불빛들과 하늘에 별들을 그려주면 완성입니다.

✎ White

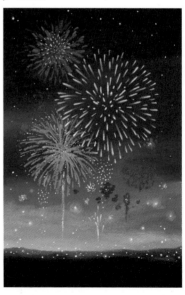

부록

컬러링 도안

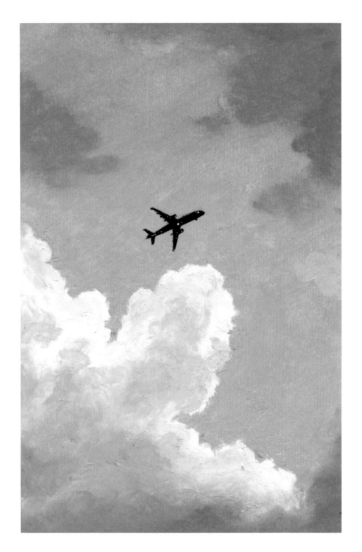

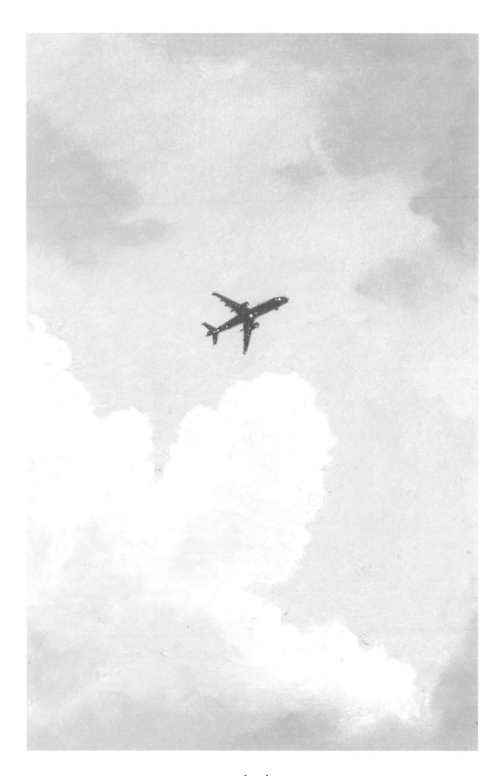

flight

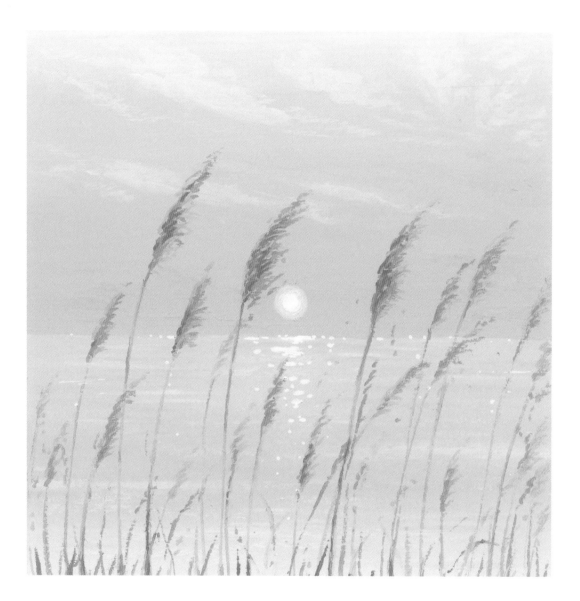

field of reeds

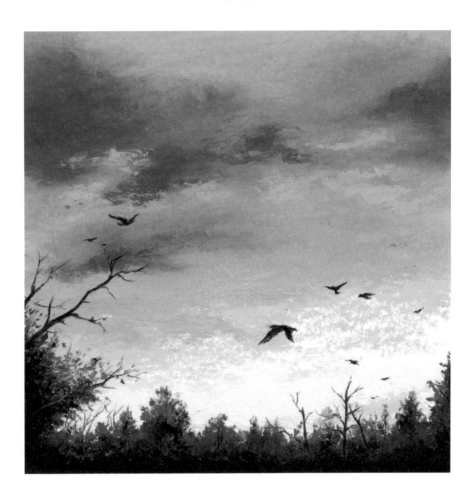

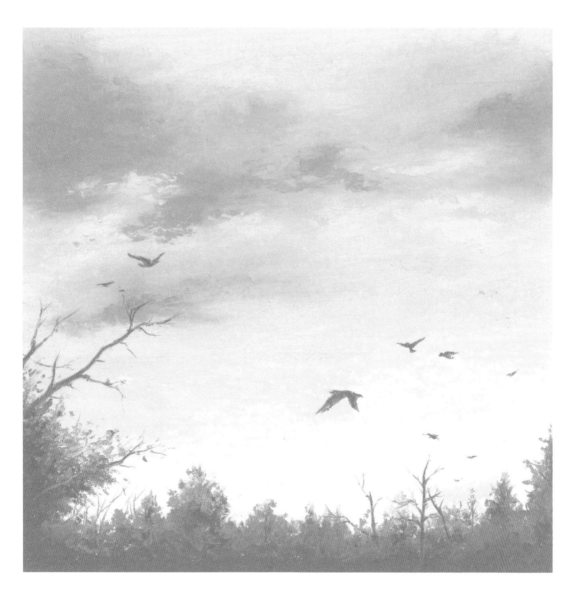

in the woods

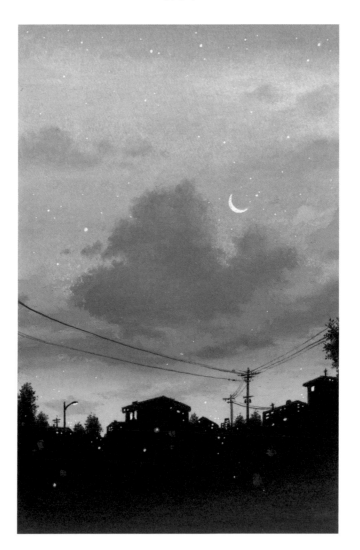

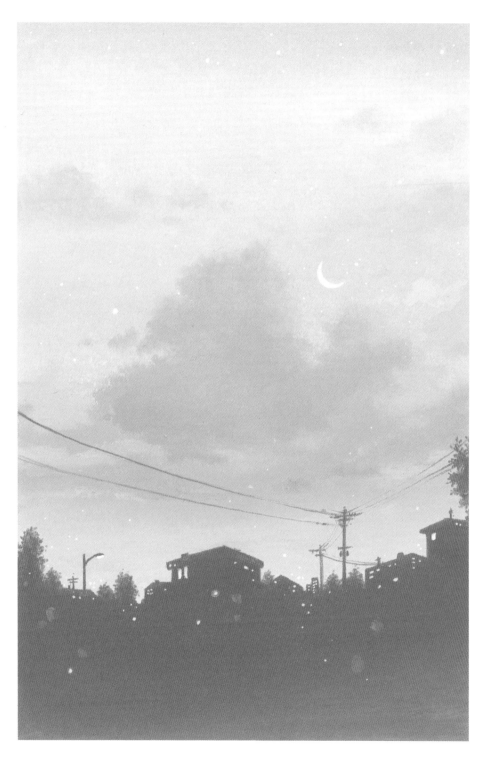

luna

scenery

serendipity

la vie bohème